공연예술신서 • 72

아름다운 사람

— 부처의 새활용 —

김태웅 희곡집 6

공연예술신서 • 72

아름다운 사람

— 부처의 새활용 —

김태웅 희곡집 6

평민사

차 례

아름다운 사람

나오는 사람들

김인호 : 시인, 새활용 디자이너 및 새활용작품 작가
이시원 : 인호의 아내. 새숨학교 기획 및 살림 담당
서미란 : 정크아티스트 겸 행위예술가, 재독 작가
이재훈 : 새숨학교 입주작가
하　린 : 새숨학교 입주작가
최성진 : 인호의 친구. 노래운동 하다가 현재는 카페 운영.
박진우 : 연극연출가 겸 극단 대표
정원용 : 의사, 인호 선배
고　씨 : 동네 할머니

때
현대, 가을

장소
새숨학교

《작가 Note》

1. 이 작품은 재(새)활용 소품, 대소도구들을 활용하면서 무대
 공간을 생성, 창출해야 한다.

 기본공간을 제외한 공간들 (카페, 휴게실, 병원 등)은 기본
 무대가 변형(Transforming), 재활용되면서 창출되어야 한
 다. 새로운 공간의 창출과 기존 사물의 재활용을 통해 보여
 주는 사물의 재인식, 상상력의 기발함, 장면의 마술적 전환
 이 작품전개에 있어 주요 포인트가 되어야 한다. 물상과 물
 상의 새로운 접속과 관계맺음을 통해 새로운 세계가 창출
 되는 것을 보여주는 것이 작품의 주요한 목표를 이룬다.

2. 중심 오브제인 '머리 없는 부처'(無頭佛)의 의미나 상징 역
 시 작품 흐름에 따라 변용, 재창출되어야 한다.

3. 이 작품은 드라마를 둘러싸고 있는 풍경들이 중요한 이야
 기를 해야 한다. 가령 술집이나 병원 휴게실에 풍경처럼 등
 장하는 손님이나 환자들은 대사는 없지만 또 다른 언어가
 되어 중층적인 의미망을 형성해 가야 한다. 자본에 의해 훼
 손된 인간들의 어떤 사회적 몸짓(social gesture)과 속 깊
 은 언어들이 형상화 되어야 한다. 이와 관련해서는 루이 알
 뛰세르 著 '마르크스를 위해(Pour Marx)' 4부를 참고하기
 바란다.

序

인호, 등장해서 자신이 쓴 시를 낭송한다.

인호 꽃을 볼 때 당신은 이미 태어났고
　　　꽃이 피어날 때 당신은 이미 설레었고
　　　꽃이 스러질 때 당신은 이미 당신을 잉태했고
　　　새가 울 때 당신은 이미 나에게 오고 있을 것이다

고씨, 죽은 아들의 치아가 담긴 필름 통을 흔들며 새숨학교 운동장
을 천천히 걸어간다.
운동장에서 놀고 있는 아이들의 아득한 소리.

1.

오후, 복합실 在在.
동네 할머니 고씨와 시원, 차를 마시며 담소를 나눈다.

시원 제주도는 잘 다녀왔어요?
고씨 응.

고씨, 치아가 담긴 필름 통을 흔든다.

시원 그게 뭐예요?
고씨 우리 정범이 치아. 정범아빠가 정범이 어려 이갈이 할 때 모아 둔 거야. 이걸 흔들면 정범이가 살아서 말하는 거 같거든.
시원 오늘도 둘러봤어요?
고씨 응. 집에도 정범이 사진은 많은데 이상하게 여기 추억의 교실에 있는 사진 보면 정범이가 살아서 노는 거 같아. 나만 그런 게 아니라 동네 사람들 다 그렇게 생각할 걸 아마. 어떻게 그런 생각을 다했어?
시원 동네 분들 학교에 추억이 많을 거 같아서요, 동네 분들 추억을 지워버리지나 않을까 해서 교실 몇 개는 옛날 모습 그대로 두기로 한 거죠. 동네 분들이 사진 많이 주셔서 말 그대로 추억의 교실이 됐네요.

고씨	사진 보고 있으면 마냥 좋지만 않아.
시원	왜요?
고씨	먼저 간 사람들 사진에서 보면 짠해. (사이) 폐교 되고 운동장이고 뭐고 다 잡초밭이었는데 김 선생이 와서 살려놨지 뭐야. 이래저래 동네 구경거리도 생기고. (사이) 서른아홉이라고 했나? 애는 안 가질 거야? 더 늦기 전에 하나 낳아. 내가 봐 줄게. 김 선생도 애들 무지 좋아하던데…
시원	…
고씨	(사이) 작년에 놀러왔던 미국에 산다는 김 선생 아들 이름이 뭐였더라? 아주 잘 생겼던데.
시원	필립이요. 김 필립이요.
고씨	필립이. (사이) 내가 괜한 걸 물어봤나?
시원	아니요. 저한테도 어머니, 어머니 하면서 잘해요. 때 되면 선물도 보내고.
고씨	기특허네. 보통 애들 같으면 아버지 원망 많이 할 텐데.
시원	(사이) 어머니, 사람이 막 불안하고 그래도 임신이 돼요?
고씨	글쎄? 6.25 난리통에도 애들 많이 난 거 보면 그런 거 같기도 하고. 왜 고추도 가물면 잎사귀는 죄 떨구고 고추만 남기잖아. 왜, 임신했어?
시원	아니요.
고씨	입술이 텄어. 요즘 힘들어?
시원	아뇨.
고씨	죽은 철상엄마가 자꾸 꿈에 나오네. 철상엄마 말이야, 광주댁. 평생 소처럼 일만 하다가 갔어. 사람이 좀 모자랐어. 들리는 말

에 5.18때 동생 찾으러 나갔다 머리를 다쳤다나. 군인들한테 맞아서. 철상 아버지가 전처 보내고 일꾼처럼 들인 거지. 철상이도 전처소생인 건 알지?

시원 아니요. 도통 아주머니가 말이 없던 분이라. 여기 운동장 느티나무 아래에 앉아서 하얗게 웃던 모습만 생각나요.

고씨 (사이) 철상엄마 안 한 일 없어. 밭일, 논일, 과수원일, 펜션 청소, 주방일, 여름에는 60도도 넘는 하우스에서도 일했어. 봄 되면 고사리 캐러 다니고. 여기 주방서도 일했지?

시원 네.

고씨 사람이 좀 모자라니까 일 시키고 5만 원 줄 거 3만 주고 그랬나 봐. 그래도 뭐가 좋다고 웃고 다녔는데… (사이) 죽고 나서 보니 통장에 1억 넘게 있더래. "뭐 때문에 그렇게 일해?" 하고 물어 보면 철상이 결혼시킨다고 그랬는데. 철상이가 회사에서 짐 나르다 깔려서 하반신 못쓰잖아. 지 자식도 아닌데 장개 보낸다고 그 돈을 모았나 봐. 올 봄에 산에 고사리 캐러 갔다가 다리 부러져서 병원에 한 삼 개월 다녔나? 엑스레이 찍어 봤는데 하도 일을 해서 뼛속이 비어있더래. 철상엄마, 물리치료 받는다고 그 좋아하는 일도 못했어. 철상아빠도 아픈 부인 수발 좀 하지. 집에 들어앉은 게 보기 싫었는지 딴 여자랑 춤바람이 나가지고 그 새를 못 참고 딴 살림 차렸잖아. 철상엄마가 벌어 논 돈 갖다 쓰고. 철상아빠가 옛날부터 바람 많이 폈지. 철상아빠가 오랜만에 집에 들렀는데 철상엄마가 현관에 서 있더라는 거야. 근데 가까이 가서 보니까 그게 목을 맨 거라고… (사이) 참, 철상엄마 죽기 얼마 전에 광주에서 5.18때 계엄군이 죽여 암매

장한 사람들 시신이 나왔는데, 거기에 광주댁 동생이 있었나
봐. 군인들이 얼굴 몰라보게 얼굴에 파란 페인트칠까지 해놨다
고 하더라구.

시원 네, 저도 그 얘기는 들었어요.

고씨 동생이 죽어 돌아와 명줄을 놨나? (사이) 힘들 땐 별거 없어. 서
로 서로 말 걸어주는 게 보약이야. (사이) 김 선생은?

시원 태흥사에 갔어요.

고씨 무사?

시원 주지스님이 부탁한 게 있어서요.

고씨 기? 나도 부탁할 게 좀 있어서 보고 갈려고 했는데…

시원 뭔데요? 제가 전해 줄게요.

고씨 날씨가 쌀쌀해지는데, 보일러가 말썽이야. 종일 틀어놔도 미지
근해.

시원 오면 가보라고 할게요.

고씨 그래 줄래? (사이) 김 선생 있어서 얼마나 든든한지 몰라. 올 장
마 때도 지붕 손봐줘 얼마나 고마웠다고. 동네 젊은 사람들이
김 선생을 뭐라고 부르는 줄 알어?

시원 뭐라고 그러는데요?

고씨 김가이버. 그리고 별명이 하나 더 있어?

시원 뭔데요?

고씨 김사마.

시원, 고씨 웃고 있다.

인호, 재훈 들어온다.

재훈 손에는 머리가 없는 불상이 들려 있다.

인호 어머니, 오셨어요?

고씨 응, 애쓰는구만 김 선생, 부탁할 일이 있어 왔어. 번번이 신세 질 일만 생기네. 시간 되면 보일러 좀 봐줘. 종일 돌려도 따뜻해지질 않아.

인호 에어가 찼나 보네요. 빨리 오시지 않고. 감기 걸리면 어쩌시려고요?

시원 여보, 저건 뭐야?

인호 불상. 근데 머리가 없네.

재훈 (불상 머리 부분에 자기 얼굴을 올려놓고는 웃는다) 스마일, 웃는 부처님!

사람들, 머리 없는 불상을 쳐다본다.

2.

저녁, 복합실 재재.
고씨가 보내준 귤을 먹는 사람들.
오디오에서는 김민기의 '아름다운 사람'이 흘러나온다.

하린 (귤을 먹으며) 유기농이라 그런지 달다. 달어. 어머니, 고맙수다.

재훈 김민기의 '아름다운 사람'! 남자 목소리가 어떻게 이렇게 고혹
적이냐? 아름다운 사람은 같이 아파하고, 행동하고, 높다. 난
아름다운 사람이 아닌가 봐. 혼자 웃고, 도망가고, 낮잖아.

하린 재훈 오빠, 아름다운 사람이야. 못생겨서 그렇지.

재훈 병 주고 약 주고 다하는 구나.

하린 내 남자 스타일이 못생겼는데 웃긴 남자잖아.

재훈 나 보고 어떻게 하라는 거니? (사이) 페트병으로 만든 동양최대
의 불상. 그 불상을 만들고 받아온 이 불상, 해월스님이 왜 이
머리 없는 불상을 줬을까요? 사부. 나는 스님이 무슨 화두를 던
진 거 같은데…

하린 부처를 만나면 부처를 죽여라 뭐 이런 뜻 아닌가요?

재훈 와우! 그럴 듯한데.

인호 깨달음은 머리로 하는 게 아니라 몸으로 하는 거다. 깨달음보
다는 실천이 중요하다. 뭐 그런 뜻 아닐까?

재훈 역시 사부야. 근데 사부 저 불상도 재활용 작품으로 만들 생각

이에요?

인호 아니, 벌써 재활용 작품이잖아.

재훈 사부, 너무 어렵사옵니다.

인호 없애므로 재활용한다.

재훈 없애므로 재활용한다? 뒤통수를 후려치는 이 깨달음은 무엇일까요? 그럼 나도 이 머리카락을 잘라야 할까요?

하린 오빠, 오빠는 머리를 잘라야지.

재훈 너 잠자리가 머리를 자르면 날 거 같아 못 날 거 같아?

하린 당연히 못 날겠지.

재훈 아냐. 날아. 내가 봤어.

하린 거짓말.

재훈 내기 할까? 내가 직접 실험 해봤어.

하린 오빠!

재훈 (머리 없는 잠자리가 나는 흉내를 내며) 요렇게 날아. 요렇게 요렇게. "날개를 활짝 펴고 나는 자유롭게 날 거야, 춤추며 노래하는 나는 아름다운 잠자리."

사람들, 웃는다.
시원은 웃지 않는다.

재훈 형수님은 해월 스님이 왜 저 불상을 줬다고 생각하세요?

시원 머리 없는 부처가 무슨 부처야? 쓰레기지. 머리가 없으니까, 생각이 없으니까 저런 걸 받아오지. 생각 좀 하고 살라고 제발 생각 좀 하고 살라고 줬겠지.

잠시, 어색한 분위기.

하린과 재훈은 분위기가 이상하자 나가려 한다.

시원 하린 씨, 재훈 씨, 우리 내일 회의 좀 해. 발표 났는데 이번에
우리학교에서 지원한 사업 지원 심사에서 탈락했어.

재훈 네? 정말요?

시원 도내 경쟁단체들도 많이 생기고 심사도 까다로워져서 지원금
받기 점점 힘들어 지네. 기획서 아무리 잘 써도 쉽지가 않아.

인호 하 작가, 이 작가는 걱정하지 마. 내가 알아서 할 테니까.

시원 뭘 알아서 해요. 뭘? 당장 식비 충당하기도 힘든 판인데. 이게
혼자 해결 할 수 있는 문제야?

하린 내일 같이 고민해 봐요 언니. (사이) 우리는 하던 작업이 있어서.

인호 조심해. 그리고 장비 쓰고 나면 코드 뽑는 거 잊지 말고.

재훈 네. (나가려다) 근데 사부 저 불상에다 잠자리 날개를 달면 어떨
까요?

하린, 재훈 나간다.

인호 당신, 왜 그래? 요즘 당신 이상한 거 알어?

시원 답이 안 보여서 그래. 내년에 임대 재계약해야 하는데, 임대료
도 없고. 유지비는 자꾸 더 들어가잖아. 우리 지금 빚이 얼마인
줄 알어? 3억이 넘어. 우리가 감당할 수 있는 상황이 아니라구.
이제 손 벌릴 데도 없잖아.

인호 나도 알고 있어.

시원 불상 작업하고 돈은 받았어?

인호 해월 스님이 우리 많이 도와줬잖아. 시주한 셈 쳐.

시원 당신 바보야? 왜 일하고 돈을 못 받아? 왜 돈 얘기하면 삼류로 보일까 봐? 돈 얘기하면 천해 보일까 봐? 저게, 저 머리도 없는 부처가 당신이 한 달 이상 작업한 것에 대한 대가란 말이야?

인호 세상에는 돈으로 환산할 수 없는 가치도 있는 거야. 나도 이번 작업하면서 많은 생각을 하게 됐어.

시원 생각, 생각, 그놈의 생각, 돈도 안 되는 그놈의 생각.

인호 여보.

시원 (사이) 나 정말 미칠 거 같아. 자꾸 쓰레기가 되는 거 같아. 사람들이 여기를 어떻게 생각하는 줄 알아? 쓰레기 처리장. 고물상. 버릴 물건 다 여기다 던져두고 가잖아.

인호 당신 힘든 거 알아. 그나마 당신이 알뜰하고 다부져서 학교 유지되는 것도. 여보, 당신 흔들리면 나 쓰러져. 당신 알잖아. 내가 얼마나 당신한테 기대는지.

시원 여보, 나 어제 마트 갔다가 무슨 일 있었는 줄 알아? 계산대에서 카드를 준다고 줬는데 점원이 나를 이상한 사람처럼 한참 쳐다보더니 그러는 거야 "손님, 이거 주민등록증인데요" 나 집에 오면서 펑펑 울었어.

인호 (시원을 안아주며) 여보.

시원 여보, 우리 어쩌다 이 지경이 됐지? 당신이랑 있으면 뭐든지 할 수 있을 거 같았는데…

인호 미안해.

시원 (사이) 꿈을 꿨어. 내가 어떤 버스를 타고 가고 있었어. 내릴 때

가 돼서 운전사에게 차를 세워 달라고 하는데도 운전사가 대꾸도 않고 계속 가는 거야. 왜 안 내려 주냐고 항의하니까 목적지가 아니래. 알고 봤더니 버스는 죄인 후송차량이었어. 버스 안에 있던 사람들은 모두 죄인이고. 내가 무슨 죄를 졌느냐고 소리쳐 보았지만 아무 소용도 없었어. (사이) 여보, 죄도 안 졌는데 왜 나는 죄인이 되어 있지?

인호 여보, 지금 디자인 중인 거 몇 개만 잘 되면 빚 문제는 쉽게 해결될 거야. 조금만 참자.

시원 또 남 좋은 일만 시키려고? 선배라고 하는 것들은 당신 아이디어나 **빼먹으려고** 하는데.

인호 이번에는 직접 내가 제품등록할 거야. 그리고 도와주겠다는 단체도 나설 거 같아. 구상 중인 프로젝트도 있고.

시원 여보, 이제 일 좀 그만 벌이자. 그리고 사람들 좀 그만 믿자. 그렇게 도와주겠다는 사람들 믿다가 이렇게 된 거잖아. 자기들 이미지 관리 위해서 당신 이용하고 정작 경제적으로 곤란할 때는 나 몰라라 하고 잔뜩 자기들 쓰레기만 떠넘기고 가잖아. (사이) 여보, 그만 여기 정리하자.

인호 그만두면?

시원 당신 좀 쉬어야 돼. 아니 내가 쉬고 싶어.

인호 지금 그만두면 그동안 들인 시간, 노력, 돈 다 날아가는 거야. 그리고 이 많은 장비랑 재료들은 다 어떻게 하라고?

시원 인수할 사람 찾아보면 되잖아. 당신 할 만큼 했어.

인호 여보 1년만 더 버텨보자. 그래 1년 뒤에 그만둬도 늦지 않잖아. 그 안에 내가 어떻게든 해볼게. 여보, 일이라는 그래 가장 힘든

때를 어떻게 넘기냐에 따라 성공과 실패가 갈리는 거야. 고비라고 그러잖아. 지금 그런 시기라고 생각하자. 지금 그만두면 난 평생 패배자처럼 살 거 같아.

시원 당신은 언제나 일만 생각하지. 일 일 일. 노동 노동 노동. 더불어 살기 더불어 살기. 그 결과가 뭐야? 당신 곁에 누가 남아 있냐고? (사이) 이제 당신이 왜 이혼한지 알 거 같아.

인호 여보.

시원 당신은 남들을 위해서 일한다고 말하지만 늘 자기만 생각하는 사람이야. 당신 옆에 있는 가족들은 불행해질 수밖에 없어. 당신이 그렇게 만들어.

인호 난 당신이 이해하는 줄 알았는데…

시원 이해하려고 했어. 근데, 지금 우리는 너무 비참해. 돈 만원 쓰는 것도 두렵다고. (사이) 여보 나 쉬고 싶어. 여보 부탁이야 호주 가자. 취업비자 받아서 가면… 언니한테도 말해놨어. 당신 기술이면 호주에 가서도 충분히 먹고 살 수 있을 거야. 당신 시도 쓸 수 있고. 언니 가게에서 일하면 우리가 진 빚 5년 안에 갚을 수 있을 거야. 여기는 수렁이야.

인호 어쩌면 생명은 키우는 건 어둠일지도 몰라. (긴 사이) 여보 내가 여길 버리고 도망가길 바래?

시원 도망이 아니라 살고 봐야지. 그리고 디자인 작업은 호주에서도 할 수 있잖아. 몇 년만이라도 일 잊고, 남 생각, 세상 생각하지 말고 살자. 우리 둘만 위해 살자.

인호 당신 그렇게 힘들면 호주에 가 있어. 여기는 내가 알아서 꾸려 갈 테니까.

시원 당신은 날 사랑하지 않아. 그래, 당신은 나를 사랑하지 않았어. 단 한 번도. 그냥 당신을 도와줄 누군가가 필요했을 뿐이라고. 그러니까 내가 아니어도 되는 거지. 그런데도 나는 늘 불안하고 늘 당신을 살피게 되고. 나만 혼자 좋아하는 거 같고. 왜 그러면서도 나는 당신을 떠나지 못하는 거지? 왜?

인호 (사이) 내 사랑이 아픈 건 우리 모두의 사랑이 아파서일지도 몰라. 둘만 안 아픈 게 사랑일까? (벽에 걸려 있는 드림 캡쳐를 손으로 건드리며) 여보, 내 꿈은 여기에 잡혀 있는데. 어딜 가지? (머리 없는 불상 위에 돼지 저금통을 올려놓으며) 부처님 어떻게 생각하십니까? (사이, 귤을 미친 듯이 먹고 있는 시원을 보고) 여보, 당신 혹시 임신성 치매 아니야?

3.

대학로 술집. 진우와 인호. 이 술집은 인호가 연극폐품들을 재활용
해서 인테리어 한 술집이다. 공중에 매달려 있는, 술을 담는 표주박
에 급주호스와 조절밸브가 달려 있어서 먹을 만큼만 잔으로 떠서
마실 수 있다. 둘, 술을 마시고 있다.
손님들이 저들만의 모습으로 술을 마시고 있다.
자본에 치인 예술가들의 우울한 풍경이 진우와 인호가 대화 나누는
사이. 또 다른 언어가 되어 저미어 든다.

진우 형수님 잘 있지? 놀러 가야 하는데…
인호 요새는 공연은 안 해?
진우 연극하기 힘들어 형. 점점.
인호 저번에 공연 못 봐서 미안하다.
진우 괜찮아.
인호 관객 좀 들었어?
진우 망했어. 한 3천만 원 까먹었나? 저주 받은 걸작이라고 할까.

진우, 허허롭게 웃는다.

인호 요즘 대학로 대관료 비싸지?
진우 대관료가 제작비의 반이야. 연극해서 임대업자들만 배불리는

꼴이라고 할까.

인호 여름에 있었던 재활용 워크숍 니 덕분에 재미있게 마무리했다. 고마워.

진우 뭘, 나나 극단 친구들도 모두 즐거웠는데. 그때 만난 외국 친구들이랑 아직도 연락하고 지내는 친구도 있어.

인호 그래? (사이) 저번에 우리 얘기하던 거 있잖아. 천막극장. (디자인한 것을 보여주며) 내가 디자인해 봤는데 한 번 볼래?

진우 (디자인을 보며) 와우. 멋진데 형.

인호 현수막을 재활용한다는 컨셉으로 접근해 봤어. 이동과 설치가 용이하게 디자인 해봤는데. 어때? 방수문제가 남아 있는데 요즘 방수기술이 발달해서 크게 문제될 건 없을 거 같다.

진우 이런 천막극장 있으면 유랑극단해도 되겠다. 나는 그냥 지나가는 소리로 해본 건데. 형은 역시 대단한 거 같아. 형 보면 everytime 기분이 좋아진다 말이야. 뭐라고 할까 머리가 확 뚫리는 느낌.

인호 야, 난 너 보면 그런데.

진우 아, 형 같은 애인이 있어야 내 예술인생이 풀리는데.

인호 난 애인이라고 생각하고 있었는데 넌 아니었니? 섭섭하다.

진우 정말이야 형?

인호 농담이고. 진우야, 우리 학교에 이런 극장 하나 만들고 주말마다 상설공연하면 어떨까? 출장 공연도 가능할 거 같고. 요즘 찾아가는 공연들 많잖아. 이 천막극장 칠 공간만 있으면 어디든 공연 가능할 거 같은데. 요즘 초중고에서도 연극교육 강조하는 추세 아닌가?

진우 형, 이거 잘 만들면 대박이겠는데. 행사용 몽고천막도 대박인데 이건 거기서 한 단계 더 나갔잖아. 그리고 기본적으로 학교마다 이런 천막극장 하나씩은 구비하고 싶을 거 같고. 웬만한 극단들이나 공연 단체들도 구입할 거 같은데.

인호 그래?

진우 feel so good. 형, 이거 외국에서도 먹히겠다.

인호 그래?

진우 이런 거 유럽 애들 보면 환장할 텐데. 이거 상품출원하고 펀딩 받아도 되겠어 형.

인호 니가 먼저 해라. 투자.

진우 여기서 꼬이네. 투자하고 싶은데 돈이 없네. 나 참.

인호 이건 이거고 너한테 부탁이 하나 있는데, 너도 알겠지만 저번에 캠프 할 때 연극공연 같이 하니까 반응이 무척 좋았잖아. 그래서 말인데, 재활용과 관련된 작품 하나 만들어 볼 생각 없어? 재활용작품을 소품이나 의상 등등으로 활용하는 이야기. 재활용의 기본철학을 담은 연극 하나 만들고 싶은데 니가 작품 좀 만들어줘라. 소스는 내가 줄게. 재활용 페스티벌 때도 공연할 수 있고 재활용 교육 받으러 오는 친구들이 최종적으로 본인들이 만든 재활용작품으로 공연까지 올릴 수 있게 말이야. 버려진 물건이 자기 가치를 발견하고 다시 살아나는 이야기, 물건의 영혼, 내면을 살려내는 이야기 어때? 지금은 조금 막연한데 니가 도와주면 뭔가가 나오지 않겠어? 재활용 작업과 공연의 창조적 결합이라고 할까?

진우 좋은데 형. 무한한 상상력을 무대에 올릴 수 있을 같아.

인호 아직 재활용 관련된 연극작품은 없지?

진우 그럴 걸 아마. 부분 부분 소품으로 재활용 작품을 쓰는 정도.

인호 그럼, 내가 러프하게 공연 컨셉이랑 기본 이야기 뼈대를 만들어 볼 테니까 니가 작품 한 번 만들어 볼래?

진우 형 작품만 잘 빠지면 순회공연도 할 수 있겠다. 천막극장 홍보도 하면서. 곳곳을 돌아다니면서 천막극장에서 공연한다!! 형 생각만 해도 짜릿하다. 형, 한 번 해보자. (사이) 얼마 전에 미란이 누나 만났는데… 미란이 누나가 형 전화번호 물어봐서 알려줬는데. 연락 없었어?

인호 아니, 미란이가 들어왔어?

진우 응. 아버지 장례 때문에. 형 있는 데 한 번 놀러간다고 그랬는데.

인호 그래?

진우 미란 누나가 우리 작품 무대 해주면 아주 죽이겠다. 미란이 누나 독일에서 무대 디자이너로도 날리고 있는 거 알지 형?

인호 미란이는 그럴 만하지.

진우 야 우리 미란 누나랑 독일 가기 전에 진짜 찐하게 놀았는데. 난 아직까지 미란이 누나처럼 자유롭고 거침없으면서도 불가항력적인 매력을 지닌 여자는 본 적이 없어. 그래서 아직 내가 여자가 없나? 형, 그 언제야 겨울에 강원도 놀러가서 미란이 누나 제안으로 옷 벗기 고스톱 친 거 기억나? 난 그냥 장난인 줄 알았는데. 미란이 누나, 점수 안 나오니까 옷 진짜 훌라당훌라당 벗었잖아.

인호 그래, 너 그때 임마 막! 거기 응 발기 응.

진우 아 그때 진짜 쪽 팔려 죽는 줄 알았다. 미란 누나가 형 무척 좋

아했는데.

인호 미란이는 우리가 감당하기에 너무 큰 여자였어. 한국이 아마 갑갑했을 거야.

진우 그런가? 독일 들어가기 전에 한 번 더 봐야 될 텐데…

차를 마시며 생각에 잠기는 인호.

인호 (사이) 진우야, 요즘 대학로 극단들 극장임대료 비싸서 탈 대학로 많이 한다고 들었는데 너는 대학로에서 나올 생각 없어?

진우 생각은 있는데 그게 생각보다 쉽지가 않아서.

인호 너, 우리 학교로 들어오면 안 돼? 공간은 충분하니까 큰 문제는 없을 거야.

진우 극단을 형네 학교로 옮기라구?

인호 그래. 형이랑 본격적으로 여러 가지 실험을 해보자.

진우 단원들이 대부분 서울에 거주해서 어떨지 모르겠네.

인호 작품 있을 때만 합숙하면 되잖아.

진우 극단 회의 좀 해보고. 사실 지금 같은 대학로는 답이 없다고 봐야 돼. 몇몇 극단은 지역을 거점으로 활동하고 있고. 연극에 대한 생각을 바꿀 시기도 된 거 같아.

인호 너 아까 투자하고 싶다고 했지? 농담이 아니고 돈 좀 있어?

진우 연봉 마이너스 2000이 돈이 어디 있겠어? 달랑 전세 보증금이 전부지 뭐.

인호 진우야, 너 학교로 이사 오고 보증금 우리 학교에 투자하면 안 될까? 나랑 학교에서 같이 살자. 디자인한 거 손에 잡히는 물건

으로 만드는데 초기 비용이 좀 들 거 같아서.

진우 나야, 형이랑 같이 있으면 좋은데, 보증금이라고 해야 얼마 되지도 않아서.

인호 그래도 몇 천은 될 거 아니야?

진우 그 정도는 되지. 그 정도면 도움이 되겠어. 형?

인호 급한 대로.

진우 (안주로 나온 청양고추를 씹으며) 아 맵다. 이놈 이거 아주 주장이 강하네. (사이) 형, 많이 힘들구나.

인호 내가 너무 꿈을 크게 꿨나?

진우 (매워서 흘린 눈물을 닦으며, 연기하듯이)
'시의 기원에 대해'
이익자체를 물리치려 하는 것.
그것이 인간을 고양시키고 인간에게 도덕성과 예술적 영감을 준 것은 아닐까?
−니체, 즐거운 지식 중에서.
형이 시집 주면서 적어준 글. 가끔 생각 나. (사이) 형 느리게 걸어보고 연락할게.

갑자기 소리를 지르는 손님들.

손님들 아!

이 소리는 예술과 자본 사이에서 훼손되어가는 예술가들의 비명 같다.

4.

저녁. 복합실 재재.

인호와 하린은 재활용 악기를 다루고 있다.

재훈, 모우(母雨)[1]를 친다.

재훈 귀뚜라미가 기타를 칠 수 있을까요? 없을까요?

귀뚜라미를 잡아서 울림구멍 안에다 집어넣으면 이놈, 나오려
고 팔짝팔짝 뛰겠지.

그러면 기타줄, 칠 거 아니야. 소리, 나는 거지.

귀뚜라미 이 밤 어디서 왔는지

온 몸을 던져 기타 줄을 퉁긴다.

퉁따다 퉁탕 만나면 좋은 친구

하린 오빠 사부 흉내 좀 그만 내. 그거 곤충학대야. 그 상황에서 시
가 나오냐?

재훈 학대가 아니라 관찰과 실험정신이 뛰어난 거지. 그리고 넌 곤
충의 재활용도 모르냐?

하린 오빠 그런 정신으로 작업이나 열심히 해. 잠자리나 귀뚜라미
괴롭히지 말고. 가끔 오빠를 보면 생체 실험했던 731부대가
생각이 나. 오빠 같은 마인드가 인간에게 적용된다고 생각하면

1) '모우' 라는 악기는 이인희 작가의 작품으로 나무조각들을 연결해서 만든 외줄현악기이
 다. 번데기의 형상이다.

정말 공포스럽다고. 오빠는 가끔 알다가도 모르겠어. 하여간 오빠는 정신 분석해봐야 돼.

재훈 너 최영미라는 시인 알지? 호텔 홍보해줄 테니 객실 하나 제공해주면 안 되냐고 고급호텔에 제안했던 시인. 나도 호텔에 전화해볼까? 아마 나한테도 전화 오지 않을까? (전화 받는 **흉내** 내며) 여보세요. 시 쓰신다는 이재훈 씨 맞죠? 여기 무인텔인데요.

하린 (웃으며) 오빠는 이런 게 어울려. 시보다 개그.

인호와 시원 들어온다.
인호는 막걸리를 냉장고에서 꺼내 마신다.

시원 여보, 술은 회의 끝나고 마시면 안 돼?

인호 여보, 이런 회의 꼭 해야 돼?

시원 구성원끼리 문제의 해결을 모색하는 게 뭐가 이상해? 당연한 거 아니야? 어제도 말했지만 지원금 받기 어려운 상황이고 임대료도 내야 하는 상황이라, 학교운영을 위해서는 서로 머리를 맞대야할 거 같아. 이 작가, 하 작가의 문제이기도 하니까 좋은 해결책을 모색해 보자 우리. 먼저 내 의견을 말할게. 일단 학교 유지에 필요한 경비를 최소로 줄여야 할 거 같아. 그리고 각자 작업에 소용되는 비용은 각자가 부담해야 될 거 같아. 그렇게 해줄 수 있겠어?

재훈 그러니까 돈이 필요한 거네요.

시원 결론적으로 말하면 그런 거라고 할 수 있지.

하린 어떻게 구해 봐야죠.

재훈 돈이 없으면 어떻게 되나요? 저희 나가야 되나요?

시원 여보, 그건 당신이 말해봐.

인호 미안해. 이런 회의까지 하게 돼서. 내가 백방팔방으로 노력 중이
 니까 너무 걱정들은 하지 말고 들어. 사실을 말하면 어려운 상황
 이야. 그동안 사업이 지원금이나 후원금에 의해서 진행되었는
 데, 이제는 그런 것들에만 의존해서 이 학교를 유지하기는 힘든
 상황이야. 그래서 이번 기회에 지원금이나 후원금에 의존하지
 않고 자체적으로 운영될 수 있는 시스템을 구축해볼까 해.

하린 나도 그 생각에 동의해요. 여기 오기 전에 몇몇 공공미술프로
 젝트에 참여한 적 있었는데요, 대부분의 사업이 지원금 떨어지
 면 흐지부지되더라고요. 자생력을 갖추고 꾸준하게 사업을 할
 수 있다면 더할 나위 없겠죠.

인호 그래서 말인데, 좋은 아이디어들 있으면 의견들을 줘.

재훈 그런 이야기하려면 약 좀 먹어야 하는데, 형수 우리 한 잔씩 하
 면서 하죠. 난 이런 회의에 익숙하지가 않아서.

 재훈, 막걸리를 사람들에게 따라준다.

재훈 자본을 뛰어넘는데도 돈이 필요한 상황이 아이러니하네요. 와
 내가 또 카지노 갔다 와야 하나?

하린 오빠, 지금 농담하는 시간 아니거든.

재훈 미안, 나는 농담을 해야지 머리가 잘 돌아가서. 제가 구상 중인
 게 있긴 한데. 일종의 테마파크예요. 재활용 작품을 만드는데 어
 떤 일관된 주제를 부여해 보자는 거죠. 제가 제주에서 활동할 때

느낀 건데, 제대로 된 테마파크 하나 만들면 경제적으로 엄청난 수입을 창출할 수 있다는 거예요. 제가 생각하는 테마는 웃음입니다. 그러니까 제 의견은 우리가 재활용작품을 만들 때 코믹한 작품들을 만들어서 그걸로 테마파크를 조성하자는 거죠. 코믹 파크 같은 거. 사실 이 아이디어는 오래전부터 생각해 왔던 거고 몇몇 작품은 구체적인 구상까지 해 논 상태입니다.

하린 오빠다운 생각이다. 좋은데.

재훈 그걸로 알려지면 다른 다양한 프로그램도 진행할 수 있지 않을까요? 아 이건 진짜 내가 안 풀려고 했는데.

시원 그런 건 이미 하고 있지 않나?

재훈 내가 조사한 바로는 아직 없는데…

인호 좋은데, 근데 작품 만드는데 시간이 좀 걸리겠다. (사이) 나는 축제 하나 생각중이야. 문 페스티벌. 달 잔치. 이 지역 랜드마크는 '달' 같아서. 보름에 맞춰 낮에는 사람들이 여기 학교에 모여서 다양한 달을 만들고, 물론 등처럼 빛도 나게 만들어야겠지. 밤에는 그 달을 들고 달이 잘 보이는 동산까지 행진을 하는 거야. 그리고 그 동산에서 등을 들고 강강술래를 하다가 달등을 하늘로 올려 보내는 거지. 각자의 소원을 담아서. 풍등처럼.

재훈 그럼 죽이겠다.

시원 (술을 마시고 나서) 내 솔직한 의견을 말할게. 이제 이 학교 그만두는 게 좋을 거 같아. 다들 낭만적으로 생각하는데, 아이디어는 아이디어야. 우리 학교가 아이디어가 없어서 이 지경이 된 건 아니라고 봐.

인호 여보.

시원 그랬으면 좋겠어. 여기 이 학교, 숨통을 조이는 이 새숨 학교 그만 뒀으면 좋겠어.

인호 여보, 무슨 말을 그렇게 해.

시원 다들 꿈만 꾸는 사람들 같아. 현실은 하나도 생각 안 하면서.

시원, 복합실을 나간다.

인호 여보, 그렇게 말하고 나가면 어떻게 해?

하린 언니가 그동안 학교 살림한다고 맘고생이 심했나 봐요? 우리가 도움이 못 돼서 죄송해요.

인호 아니야. 다들 열심히 했잖아.

재훈 이제 우리 학교 사업 올 스톱인가요?

인호 강사료로 버텨보고, 내가 프로젝트 많이 따와야지. 그리고 작업 중인 거에 관심 보이는 곳이 몇 군데 있어. 그 일만 잘 되면 별 문제 없을 거야. 자, 술이나 마시자고.

사람들, 술을 마신다.

재훈 아 더러운 자본주의. 이 자본주의가 얼마나 웃긴지 내가 얘기해 볼까. 내가 어느 책에서 읽은 건데, 하린아 들어봐. 한 마을이 있어. 이 마을은 관광수입으로 살아가는 마을이지. 그런데 경제위기가 닥치면서 관광객들의 발길이 뚝 끊겨. 그렇게 몇 달이 지나자 마을 사람들은 마을의 앞날을 놓고 점점 비관적인 생각을 하게 되겠지. 그런데 드디어 관광객 한 명이 마을에 찾

아오고 호텔에 방을 잡어. 그가 100유로짜리 지폐로 숙박료를 지불해. 그러면 관광객이 객실에 다다르기도 전에 호텔 주인은 지폐를 들고 정육점으로 달려가서 외상값 100유로를 갚어. 그럼 정육점 주인은 즉시 그 지폐를 자기에게 고기를 대주는 농장 주인에게 가져다 줘. 그럼 농장주인은 얼른 술집으로 가서 여주인에게 빚진 외상 술값을 갚어. 그럼 또 이 술집 여주인은 호텔에 가서 호텔 주인에게 진 빚을 갚어. 돈이 마을을 한 바퀴 돌아 첫 사람에게 돌아오는 꼴이 되는 거지. 그녀가 100유로짜리 지폐를 카운터에 내려놓은 순간, 관광객이 객실에서 내려와. 방이 마음에 들지 않아서 그냥 나가겠다는 거지. 손님은 지폐를 집어 들고 유유히 사라져. 자, 보자고. 돈이 돌기는 했으나 번 사람도 없고 쓴 사람도 없잖아. 그런데 웃긴 건 말이야 이제 이 마을에는 빚진 사람이 없다는 거야. 웃기지? 이렇게 말도 안 되는 게 자본주의라고. (사이) 하린아 너 여기 그만두면 뭐 할 거야? 나랑 같이 산에 안 갈래? 난 산에 가서 일 년에 딱 한 번씩만 말하고 싶다. "심 봤다"

하린 오빠, 머리랑 어울린다.

재훈 너 취했구나. 46초.

하린 a little. 46초 만에 취해서 불만이야?

재훈 나랑 살자.

하린 오빠, 미쳤구나.

재훈 죽지 말고 살자고.

하린 이게 무슨 아재 개그야? 난 오빠랑 살고 싶은 맘 1도 없어. 난 말이야, 가난한 시인들 먹어 살리는 사업할 거야. 회사이름은

포에티카. 이런 거지. 들어봐. 속옷에다 그러니까 팬티나 브래지어 디자인을 어떻게 하냐면 시인들의 시가 들어가게 디자인하는 거야. 왜 이상봉이라고 한글을 가지고 디자인 한 사람. 견습생들 열정페이로 부려 먹은 디자이너. 그 디자이너의 아이디어를 조금 응용하는 거지. 상상해 봐. 팬티에 시가 적혀 있는걸. 여인들이 사랑을 나누기 전에 속옷에 적혀 있는 시를 읽는 광경을. "사람과 사람 사이에 섬이 있다. 그곳에 가고 싶다" 우리 사부 시도 좋겠다. "허공을 감겠다는 저 등나무처럼 이해가 서게 한다" 아니면 우리 사부 같은 시인들한테 하이쿠 같은 짧은 시를 써달라고 해서 그 시로 속옷 디자인 하는 거지. 시와 에로의 만남. 회사 이름 바꿔야 하겠다. 에로티카. 사부, 내가 돈 많이 벌면 사부 팍팍 밀어줄게요. 내가 이런 돌아이 같은 생각을 하는 건 다 누구 탓? 사부 탓. 사부님 힘내세요. 우리가 있 잖아요.

사람들, 허허롭게 웃는다.

재훈 하린아 너는 조금 취해야 나랑 맞는 거 같다. 난 왜 술 마시는 니가 이렇게 좋니?

하린 오빠랑 나랑은 1도 안 맞어.

재훈 귀여워.

하린 사부, 우리도 유튜버 할까요? 재활용 유튜버!

사이.

시원, 전기배선용 플라스틱 관으로 만든 재활용 악기를 분다.

재훈 제프쿤슨지 나발인지 그놈 작품 뭐야? 풍선 개. 그 개가 얼마라
고? 200억이 넘는다며? 미친 거 아니야? 그렇게 치면 우리 사
부가 만든 작품들은 300억도 넘겠다. 그리고 데미안 허스튼지
뭔지 이름이 개 같은 작가 있잖아. 그 작가는 제자 작품 모방했
다며? 그 뭐야 해골에다 다이아몬드 붙인 작품. 그 사람이 그랬
다며 제자한테 "너 하고 나의 차이점이 뭔지 알어? 나는 다이
아몬드를 붙일 수 있다는 거야." 자본주의에서 예술은 그냥 협
잡이야. 사기야. 예술은 운동이지 소유가 아니라고 (사이) 버려
진 폐목재로 만든, 이 지구상에 단 하나 있는 김인호 작가의 엄
마 비, '母雨'에 대한 경매를 시작하겠습니다. 마이너스 1억부
터 시작하겠습니다. 없습니까? 그럼 마이너스 10억? 없습니
까? 그럼 마이너스 100억 없습니까? 마이너스 100억 나왔습니
다. 더 없습니까? 낙찰됐습니다. 가실 때 작품하고 100억 가지
고 가세요. 다음은 자전거 바퀴살과 헬기기구를 결합한 '헬스
발전기'에 대한 경매를 시작하겠습니다. (페달을 돌리자 복합실
조명기에 불들이 들어온다) 이 작품은 마이너스 200억부터 시작
하겠습니다.

시원 (들어오며) 그만들 해. 지금 뭐하는 거야? 우리 남편이 그렇게
우스워 보여? 여보 뭐해? 왜 아무 말도 못해?

인호 여보 왜 그래? 그냥 장난인데.

시원 여보, 왜 당신이 작품이 마이너스 200억이야? 쟤네들이 당신
조롱하고 있잖아.

인호 여보, 너무 예민하게 그러지 마.

재훈 형수. 우리도 하도 답답해서. 미안해요. 우리가 생각이 짧았네요.

하린 (취해서) 언니, 멋있다. 언니 우리 사부 엄청 사랑하는구나. 그런 우리 언니는 300억. 언니 부자네. 우리 모두 부자네. 와우! 부자다.

시원 하린아 너 취했어. 그만 마시고 자.

하린 자야죠. 자야지 꿈을 꾸죠. I have a dream. 언니 내가 꿈을 꿨다 어제. 들어볼래?

시원 하린아 그만하자.

하린 아니야, 언니. 언니 솔직히 말해봐 언니는 우리가 쓰레기 같지?

재훈 하린아. 그게 무슨 말 버릇이야?

하린 그래, 나 쓰레기야 언니. 언니 나도 돕고 싶은데 태어나길 해저 흙수저로 태어나서 돈이 없네. 근데 내가 어제 쓰레기 같은 꿈을 꿨다고. 들어봐. 꿈에 내가 바다에서 거대한 플라스틱 쓰레기 더미를 만났는데, 이 쓰레기가 움직이기 시작하더니 갑자기 새가 되는 거야. 웃기지? 내가 거기 올라탔지 내가. 어마어마한 크기의 새였어. 그러니까 제주도만한 새. 장자에 나오는 새가 이런 새가 아닐까하고 생각할 무렵, 짜잔. 이 새가 구름 위를 지나 대기권을 벗어나고 있는 거야. 그리고 내가 지구 밖에서 지구를 바라보고 있는 거야. 내가 있던 곳이 점도 아닌 거지. 와 정말 먼지만도 못한 것들이, 아무것도 아닌 것들이 졸라 싸우고 지랄이구나. 근데 짜잔 갑자기 이 새가 대기권으로 진입하는 거야. 불새가 돼서 막 떨어지기 시작하는 거야. 나는 뜨거

워서 물 물 물 물 물… 언니 내가 쓰레기들 데리고 저 우주로
날아갈게. 됐지? (재훈에게) 야, 쓰레기 나랑 저 우주로 가자. 지
구 같은 것은 더러워서 버리는 거다. 더러워서.

하린, 취해서 횡설수설한다.
재훈, 하린을 데리고 나간다.
인호에게 전화 온다.

인호 응 미란이구나. 진우한테 얘기 들었어. 잘 지내지? 놀러와. 나
도 보고 싶었지. 별일 없었지? 알았어. 내일 봐. (전화 끊고) 여
보 미란이가 여기 온다네.

시원 미란 언니가… 왜? (사이) 여보, 당신 미란 언니 보고 싶었어?

5.

병원, 휴게실.

한 여자가 100달러 지폐 여러 장을 부채 모양으로 만들어 부채질을 하고 있다.

휴게실 또 다른 구석에선 한 남자가 허공에 대고 손짓을 하며 뭐라 뭐라 말하고 있는데, 말소리는 안 들린다. 그 외 자본에 치인 다양한 환자들이 또 다른 언어가 되어 저미어 온다.

병원에서 틀어놓은 헨델의 음악이 흐른다. "Dank sei dir, Herr"

원용 너 술 좀 줄여야겠다. 간 치수가 높게 나왔어. 다행히 큰 문제는 없어 보인다. 일도 일이지만 건강 챙겨. 이제 나이도 나이니까. 아프면 끝이야. 너 성진이 처 소식 모르지? 간암이래.

인호 건강해 보였는데.

원용 나도 매사에 낙천적이라 아무 문제없는 줄 알았지. 자연치유한다고 옥천에 내려간다고 하더라. 니 처는 건강해? 유산 몇 번 하지 않았어? 언제 한 번 병원에 와서 검사 받으라고 그래. (사이, **봉투를 건네며**) 그리고 이거 많이 못 도와줘서 미안하다.

인호 선배, 번번이 고맙고 미안해요.

원용 뭐가 미안해? 물건 살리는 일이 그럼 쉬운 일이냐? 내가 볼 때 사람 살리는 일보다 힘들 거 같은데. 그리고 이거 그냥 주는 거 아니야. 투자하는 거지.

사이.

인호　선배, 나를 재활용할 방법은 없을까?

원용　인호야, 너 이상한 생각하고 있는 건 아니지?

인호　…

원용　하루를 살아도 살아있는 게, 태어난 게 축복 아니겠니? 태어나 지 않았으면 내가 너 같은 괴짜를 어떻게 만나? 살아야지. 살아 야지. 이 삶에게 감사를! (사이) 요즘 시는 안 써?

인호　시가 안 오네.

원용　자본이라는 킬러 때문인가?

인호　형은 시 안 써?

원용　내가 무슨 시냐? 대학 때 그냥 치기로 쓴 거지. 지금 너한테만 말하는 건데 대학 때 내가 쓴 시 있잖아 그거 블량쇼 책에서 훔 쳐온 거야. 어차피 그 책 이해하는 사람 없으니까 이 단어 저 단어 이 문장 저 문장 무작위로 조합한 거지. 사기. 장난. 근데 막 상도 받고 그랬지.

인호　형이야말로 재활용시인이었네.

원용　너, 지금 유머 한 거니?

둘, 허허롭게 웃는다.

인호　선배, 병원에서도 의료폐기물 많이 나오지?

원용　그럼.

인호　그 폐기물들 이용해서 설치물 하나 만들면 안 될까? 의학정신

이 담긴 작품 하나 병원 입구나 병원 공원에 세워두는 것도 좋을 거 같은데. 디자인은 좀 연구해 봐야겠지만 '살린다'는 정신이 재활용 작업하고 통하는 면도 있고.

원용 좋은 생각인데, 재단에서 뭐라고 할지 모르겠다. 내가 한 번 말은 해 볼게. (시계를 보며) 인호야, 나 진료시간이 돼서 이만 가 봐야겠다. 살펴 가. 시간 되면 학교에 한 번 놀러 갈게.

선배, 나간다. 봉투를 열어 보는 인호, 돈과 쪽지가 들어 있다.

원용소리 인호야, 나는 니가 이 모든 고난과 아픔 속에서도 강건하고 삶의 기쁨을 창조해낼 만큼 위대하다는 것을 안다.

인호, 울컥한다. 헨델의 음악 고조된다.
휴게실에 있던 사람들 이상한 소리들을 낸다. 고장 난 인간들이 내는 소리.

6.

오후, 복합실 재재.

복합실을 청소하고 있는 하린. 재훈, 복합실로 들어온다.

하린 오빠, 바비큐 준비는 다 됐어?

재훈 불만 붙이면 돼. 오늘은 특별히 솔방울로 구워 보게. 거기다가 로즈마리도 같이 태우면 나의 솔즈마리 훈제 바비큐가 완성되는 거지.

하린 오늘 오는 손님 누군지 알아?

재훈 독일에서 활동하는 작가라고만 알고 있지.

하린 오빠가 몰라서 그런데 독일에서 정크아트로 날리고 있는 유명한 작가야. 그 뭐냐 우리나라 꽃상여를 가지고 사물의 장례식 씨리즈를 만들었는데 그게 그렇게 인정을 받았나봐. 허긴 독일 애들 우리나라 꽃상여 보면 기절할 거다. 정크아트를 무대미술에 접목시켜서 오페라 무대 디자인도 하고 있는 작가야. 서미란이라고 하는데, 그냥 미란이란 이름으로 활동하고 있더라고. 나의 롤 모델 같은 작가야. 만난다고 생각하니까 막 설레이는데.

재훈 그래?

하린 못 믿겠으면 검색해 봐. 이미지 자료 많이 나오니까. 나 물어볼 거 정말 많은데. (사이, 은밀하게) 그리고 이건 오빠만 알고 있어. 우리 사부하고 미란 작가하고 예전에 뜨거운 사이. 뭔지 알지 오

빠? 그래서 사부가 이혼까지 하고.

재훈 그래? 근데 너는 그런 걸 어떻게 다 알고 있어?

하린 이쪽에서는 유명한 전설이야. 아는 선배언니가 나 보고 조심하라고 그러더라고 사부가 치명적인 매력이 있는 남자라고. 크크.

재훈 사부가 멋있긴 멋있지. 남자인 나도 넘어갔으니까. 야, 오늘 분위기 묘하겠는데.

시원 (들어오며) 이 작가, 짐 좀 안으로 옮겨 줄래?

재훈 누구?

시원 왜?

재훈 누구시죠?

시원 왜 그래? 하도 아줌마 같아서 미장원에 좀 들렀어.

재훈 형수!?

시원 농담하지 말고 밖에 있는 짐 좀 들어다 줘.

재훈 형수, 화장도 한 거 같은데.

재훈, 시원을 쳐다보면서 나가다 테이블에 부딪힌다.

재훈 아야! 아 아퍼. 아름다운 건 고통이야.

하린 오빠! (사이) 언니, 멋지다.

시원 이거, 오다가 고씨 할머니 댁에서 김치 좀 얻어 왔어. 냉장고에다 좀 넣어줄래.

하린 (김치 맛을 보며) 와우, 김치 죽이네요.

밖에서 차 도착하는 소리.

차가 오래돼서 엔진 소리가 요란하다.

시원　왔나 보다.

시원, 나가다가 짐 들고 들어오는 재훈과 맞닥뜨린다.
재훈, 시원을 쳐다본다.

시원　왜?

재훈　아니에요. (사이) 하린아 너도 화장하면 안 돼?

하린　뭐야 오빠, 여자가 남자들 관상용이야?

재훈　그게 아니라.

들어오는 사람들.

인호　미란아, 들어와.

미란　형, 문을 어떻게 이렇게 만들 생각을 했어? 재밌다.

인호　학교는 찬찬히 돌아보고 일단 들어와서 인사부터 해.

미란　(들어오면서) 형, 근데 차부터 바꿔야겠다. 나 무슨 탱크 타는 줄
알았어.

인호　왜? 스릴 있고 재밌지 않았어? 축제의 소리가 안 들리던? 카니
발, 이제야 차가 이름값 하는 것 같은데.

미란　그래도 보낼 건 보내야지.

인호　인사들 해. 여기는 이 작가. 여기는 하 작가. 나랑 같이 여기서
작업하는 친구들이야.

하린 안녕하세요. 하린이라고 해요. 뵙고 싶었는데 영광이에요.

재훈, 미란에게서 시선을 떼지 못하고 있다.

인호 이 작가!

재훈 아 네. 이재훈이라고 합니다.

미란 시원아 너는 어떻게 옛날보다 젊어진 거 같다. (안으며) 반갑다. 정말.

시원 언니야말로 똑같은데.

미란 아니야, 자세히 보면 짜글짜글해. 형, 나 이제 완전한 고아야.

인호 왜 연락 안 했어?

미란 그냥 가족끼리 장례 치렀어. 10년 넘게 누워계셨는데, 다들 고생이 심해서 장례는 좀 편하게 하자고 조용히 치렀어. 이게 몇 년 만이야 한 8년 넘었나? 내가 성진이 형도 오라고 했는데, 엄청 바쁜 척하더라. 저녁때 온대. 여기 새숨 학교라고 했나? 학교가 그냥 하나의 아이디어 뱅크네. 너무 재밌다. 리후레쉬 되는 느낌이야. 영감님이 막 오시는데. 형도 나랑 독일 갔어야 했는데, 독일 애들 형 디자인이나 작품 보면 뒤로 넘어갈 걸.

인호 말이래도 고맙다.

미란 아니야, 요번에 독일 들어가게 되면 내가 형 작품들이랑 작업소개 해볼게.

시원 언제 가? 베를린.

미란 글쎄? 한국에 있다 보니 내가 독일에서 뭐하고 있나 싶기도 하고. 내 애인 보고 그냥 한국으로 오라고 할까 봐. 한국에서 전

시회도 하고 싶고. 형 나 여기 오면 작업실 하나 줄 거지?

재훈 당연하죠. 제 작업실 같이 써요.

사람들, 웃는다.

인호 온다면야 우리도 영광이지. 근데 진짜 그럴 마음 있어?

미란 우리 애인도 한국에 관심 많고 해서. 무엇보다 형이랑 같이 있
으면서 영감 좀 뺏어 가게.

하린 미란 작가님 여기 오면 여기 대박이겠다.

미란 나도 김치 먹고 자란 한국 여자라 그런지 나이 먹으니까 한국
적인 게 좋네.

재훈 한국적인 게 가장 보편적이다. 뭐 그런 거네요.

미란 왜 그 얘기 있잖아. 아름다운 걸 찾아 각지를 떠돌던 사람이 결
국 집에 돌아 와서 마당 핀 매화꽃을 보고 그렇게 찾던 아름다
움을 발견했다는 얘기.

재훈 내가 매화인가?

사람들 웃는다.

미란 나 요즘 꽃상여에 완전히 꽂혔어. 아빠 장례 치르면서 더. (사
이) 애는 없어?

시원 아직.

미란 나는 내심 인호 형 닮은 애가 이모 이모 하고 나올 줄 알았는데.

시원 왜? 나 닮으면 안 돼?

어색한 사이.

하린 저기, 저 여기다 싸인 하나만 해주면 안 돼요? 평소에 존경하고 있어서. 물어보고 싶은 것도 많은데.

인호 베를린은 어때?

미란 린덴바움. 내가 베를린에서 제일 부러운 게 뭐냐면 나무야. 차 타고 가면 향기가 막 차 안으로 흘러들어와. 린덴바움을 가로 수로 심어 놨거든. 처음 갔을 때 그게 너무 인상적이었어. 아 그리고 크루메 랑케라고 호수가 있는데 여름 되면 거기서 사람들이 홀라당 벗고 수영한다. 나도 몇 번 해봤어. 뭐랄까? 자연이랑 하나 되는 느낌. 물이랑 연애하는 느낌. 신화 속으로 들어가는 느낌. (싸인 하며) 배운 거 많지 않아요? 인호 형한테. 나도 사실 형한테 배운 거로 독일에서 버텼는데. 독일 애들 깜짝깜짝 놀라더라고. 그래서 알았지 우리 형이 대단하다는 걸. 내가 급하게 온다고 선물도 못 사왔네.

시원 선물은? 살아서 보는 게 선물이지. 편하게 있다가 가 언니.

미란 며칠 있다 가도 되지?

재훈 그럼요.

사람들, 재훈을 쳐다보며 웃는다.

7.

운동장. 인호가 만든 회전하는 시소[2]를 타고 있는 미란과 시원

미란 와우? 이거 진짜 신난다. 이것도 형이 만든 거지?

시원 재밌어?

미란 그래, 날아갈 거 같다. 우리 미친 년 같지?

시원 진짜 미쳤으면 좋겠다.

미란 인호 형이 너랑 살 줄 몰랐어.

시원 왜? 같이 사는 게 이상해 보여?

미란 아니. 좀 의외라고. (사이) 고맙다.

시원 뭐가?

미란 그냥.

시원 정말 한국에 오고 싶은 거야?

미란 응.

시원 우린 나가고 싶은데.

미란 왜?

시원 여기는 답이 없잖아.

미란 마찬가지야. 어디나.

시원 애인은 잘해줘?

미란 응.

2) 중심축이 있어 회전하면서 시소놀이를 할 수 있다.

시원 같이 오지.

미란 바빠.

시원 궁금하다 어떻게 생겼는지.

미란 멋쟁이야.

시원 몇 살인데?

미란 환갑 넘었어. 아직도 열정적이야.

시원 왜?

미란 뭐가?

시원 몇 번째 남자야?

미란 (사이) 질문이 잘못 됐다.

시원 그럼, 몇 번이나 헤어졌어?

미란 (사이) 여자야. 젊은 할머니.

시원 (사이) 노인네 간병인 하는 거 아니야?

미란 (사이) 나보다 건강해.

시원 언니는 항상 상상 이상이야.

미란 너는 예전부터 좀 보수적인 거 같애.

시원 그런가 내가?

미란 많이. (사이) 사랑하는데 나이, 성별 그런 게 뭐가 문제니? 죽으
면 그만인데, 사랑하고 싶은 사람 사랑하다 죽어야지.

시원 독일사람 다 됐네.

미란 원래 그랬어.

시원 정말 한국 올 거야?

미란 글쎄? 왜 오지 말까?

시원 아니. (사이) 인호 오빠 웃는 거 오랜만에 봐. 언니 때문인가?

미란 형 항상 잘 웃지 않나?

시원 고생 안 했어? 독일에서.

미란 왜 안 했겠어? 검은 것은 검다는 이유로 사람들을 두렵게 하고 사나운 선은 이유 없이 공격의 이유가 되고. 왜 인간은 인간의 시각을 벗어나지 못할까?

시원 언니, 어떨 땐 말이야 내 안에 나도 모르는 증오심이 자리 잡고 있다는 게 무서워. (사이) 정말 한국 올 거야?

미란 그건 왜 자꾸 물어봐?

시원 언니가 왔으면 좋겠다. (사이) 아니, 오지 마. 다시는.

미란 (사이, 시소를 멈추고) 시원아, 너 그거 아니 인호 형은 공공재라는 거.

8.

밤, 복합실.

사람들, 술이 좀 됐다.

성진과 오랜만에 담소를 나누는 인호, 미란.

성진 우리 니 이름 가지고 장난 많이 쳤는데. 미란?

미란 왜? 나?

성진 도대체 미란?

미란 그거야 나지!

성진 미란?

미란 나야 나야 나! (노래 부르며) 운명아 비켜라 이 몸께서 행차하신 다. 때로는 깃털처럼 휘날리며 때로는 먼지처럼 밟히며 아자 하루를 살아냈네. 나야 나야 나 나야 나야 나 밤늦은 골목길 외 쳐보아도 젖은 그림자 바람에 밀리고 거리엔 흔들리는 발자국 어둠은 내리고 바람 찬데 아자 괜찮아 나 정도면.

성진 괜찮다마다. 미란아. 난 너 다시 못 보고 죽을 줄 알았어. 나 이 제 죽어도 여한이 없다.

미란 형, 여전하다. 뻐꾸기 날리는 거.

성진 야, 진심이야. 난 늘 진심만 말했어. 그렇지 않니 인호야?

인호 너는 너무 진솔해서 거짓말하는 거처럼 보이잖아.

성진 하여간 저 자식은 나를 너무 정확히 알아요.

미란 이렇게 형들 다시 만나니까 10년 전으로 돌아간 거 같다. 아무리 생각해도 그때가 제일 행복했던 거 같애.

재훈 그럼, 오랜만에 다시 만난 언니누나오빠동생들을 위하여 제가 재미난 이야기 하나 하겠습니다. 제주도에서 글 쓰는 형인데요. 이 형이 저처럼 머리가 길어서 묶고 다녀요. 이 형이 공항에서 집에 간다고 택시를 탔는데. 기사분이…

아래는 재훈이 1인 2역을 하면서 진행된다.

기사 예술 하시는 분이우까?

작가 아. 네.

기사 미술하시죠? 그림 그리는 분이네. 경 화가 아니우까?

작가 아닌데요.

기사 그럼 뭐하는데말씨?

재훈 글 써요.

기사 아, 서예가!

재훈 인생 뭐 있어? 유머와 (머리 풀어 헤치고) 머리. 뮤직 Go!

재훈, 머리가 잘린 잠자리 흉내를 내는 코믹한 춤을 춘다.
사람들, 웃는다.

미란 (웃다가) 이 작가 언제부터 그렇게 웃겼어?

재훈 군대 있을 때부터요. 우리 동기 중에 자살한 친구가 있었어요, 그 친구 자살하고 나서부터 사람들 웃기려고 했던 것 같아요.

그런 생각이 들더라고요. 내가 조금만 웃겼으면 그 친구가 죽지 않을 수도 있었을 텐데…

성진 인호야, 나도 언제 죽을지 모르는데. 나 좀 웃겨줘라. 오랜만에 너 그 마임 연기 좀 보자.

인호 안 한 지 오래됐어.

성진 5만 원!

미란 5만 원 추가!

인호, 마임 연기를 한다.
역도 선수가 역기를 들고 있는 상태에서 힘이 드는지 한 손으로 이마의 땀을 닦고 다시 역기를 드는 코믹한 마임을 연기한다. 사람들 웃는다.

재훈 (인호의 마임연기를 흉내 내며) 사부, 없음을 재활용 하시는 군요. 역시 사부는 고수야. 고수. 자 그럼 다음은.

미란 성진이 형 노래 하나 해줘라.

성진 야, 무슨 노래 나 노래 안 한 지 좀 됐어.

미란 그래도 오랜만에 동생도 만났는데…

성진 아니야. 이따가 이따가. 노래해들 해. 내가 오브리는 해줄게.

시원 (술 한 잔 마시고) 제가 할게요.

인호 여보, 웬일이야? 당신 노래 안 하잖아.

시원 여보, 나 고등학교 때 밴드에서 보컬 했어.

성진 정말?

재훈 와우 박수!

시원, 인호를 쳐다보며 노래한다.

사람들 시원의 노래 솜씨에 놀란다.

9.

밤, 복합실 재재.

성진 왜 사랑하는 사람하고 결혼하는 사람은 다른 걸까? (사이) 미란아, 내가 너 좋아했던 거 알아?

미란 형이? 난 장난치는 줄 알았는데.

성진 그래, 바보야. 시간이 지났으니까 말하는 건데 내 노래의 반 이상은 너를 생각하면서 만든 거야. 몰랐지? 근데 나는 왜 김광석이처럼 되지 못했을까?

미란 오빠 노래 좋아. 자학하지 마.

성진 왜, 김광석이처럼 죽지 못했냐구? 지금 생각해보니까 모든 게 미란이 너 때문에 꼬인 거 같다.

미란 왜 또 내 탓이야?

성진 왜 내 그리움은 노래로 끝날까? 왜 항상 더 좋아한 사람이 아플까?

미란 이리 와. 우리 형 많이 아팠어?

미란, 성진을 안아준다.
성진, 미란 품에 안겨 있다 미란을 애무하며 키스하려 한다.
미란, 성진을 밀어낸다.

미란 형 이러지 마.

사이.

미란 형, 나 독일에 있을 때, 어느 날 갑자기 내가 너무 작고 작게 느껴지더라. 내가 이 정도밖에 안 되는 인간인가 하는 자괴감이 막 밀려왔어. 죽고 싶었어. 나도 모르게 내가 크루메 랑케라는 호수에, 꼭 휘어진 남자 성기처럼 생긴 그 호수에, 알몸으로 들어가 누워 있더라. 들어가서 하늘을 보고 누워 있으니까 하늘이, 구름이, 바람이, 물결이, 햇살이, 나무가, 새소리가 다 내 몸속으로 들어 왔어. 난 내 더러운 과거를 씻고 싶은데 뭐가 자꾸 내 속에 들어오는 거야. 어느새 나도 모르게 코로 물이 들어오고 물속으로 가라앉고 있더라. 물속에 가라앉는데 사랑했던 사람들 얼굴이 막 떠오르고. 그때 그 사람이 나를 잡아줬어. 그 여자가, 그 씩씩한 독일 할머니가. 그 호수를 가로지르며 수영하는 여자가, 지금 내 애인이. (사이) 난 다 사랑하고 싶은데, 세상은 왜 그렇게 안 될까? 그때 내가 죽었어도 형 노래엔 내가 있는 거였네.

성진 멋지다. 역시 너는 아티스트야. 이러니 내가 안 좋아할 수가 있나? 하지만 넌 내가 좋아하기엔 너무 똘아이야. 어디로 튈지 모르는. 마시자.

둘이 술을 마시고 있는데, 인호가 들어온다.

성진 어디 갔다 와? 난 도망간 줄 알았다.

인호 낮부터 손님 맞는다고 피곤했나 봐. 먼저 자겠대.

성진 인호야 한 잔 더 하자. 오랜만에 회포를 풀어야지.

인호 취한 거 같은데 괜찮겠어?

성진 내가 술장사만 20년이야. 누가 누굴 걱정해? 오늘 확 취해버리자. 아주 취해서 죽어 버렸으면 좋겠다.

인호 왜 그래? 아직 살날이 짱짱한데.

성진 술은 내가 마셨는데 간암은 지연이 그 바보 같은 게, 왜 내 마누라가 걸리냐고? 인생이 뭐 이렇게 엿 같냐?

미란 형, 난 몰랐어. 힘 내.

인호 원용이 형이 말해 줘서 알았어 나도. 옥천에 가 있다며 지연 씨?

성진 지연이 어느 날인가 모은 돈이라고 날 주더라. "당신 좋아 하는 기타 사" 자기는 괜찮으니까 당신 좋아하는 일하면서 살라고 그러더라. 그게 할 말이야? 인호야, 하나만 묻자 너는 영원히 이 삶이 반복된다고 해도 다시 이 삶을 원할 만큼 이 삶을 사랑하니? 이 추한 삶을, 이 더러운 삶을, 이 아픈 삶을.

미란 성진이 형, 왜 이렇게 회의주의자가 됐어?

성진 맞어. 언제부턴가 뭔가 무너진 거 같애. 인연은 꼬이고 배신감만 안겨주고 아픔만 주고 나란 인간은 어느 순간부터 나도 모르게 알코올 중독자가 되어 있는 거지. 그날 그날 그냥 저냥 아무런 성장도 못하고 뱅뱅 돌며 한숨이나 쉬는. 어느 순간 내 노래가, 아니 모든 게 다 거짓처럼 느껴지고. 이 정도가 나인 거지. 인간이 원래 딱 이 수준이야라고 자기 합리화하면서 또 술 마시고. 난 내가 이 정도밖에, 이 정도 수준밖에 안 된다는 게 견딜 수가

없다. (미란을 의식하고) 추행이나 하려는 내가 더러워서 견딜 수 없다. (사이) 우리 지연이 불쌍해서 어떻게 하니? (사이) 인호야, 너하고 미란이 하고 독일로 같이 갔으면 어땠을까? 이 더러운 나라를 떠났으면 더 행복했을까? 니가 더 큰 사람이 될 수 있었을까? 니가 한국에 없었으면 내 불행이 조금 줄었을까?

인호 왜 그래? 성진아.

사이.
사람들 술 마신다.

성진 인호야, 재활용된 물건도 언젠가는 사라지는 거 아니니? 언젠가는 쓰레기가 되는 거잖아. 진정한 재활용 디자이너는 자연 아닐까? 인호야. 이 거대한 자연의 시간은 모든 것을 알아서 재활용하는 거 같지 않니? 이 거대한 우주의 시간 속에서 우리는 뭐니? 아침 이슬만도 못한 우리는 뭐가 또 그렇게 심각하니? 뭐가 또 그렇게 아프니? 헛되고 헛되도다 모든 것이 헛되도다.

인호 흐르는 것은 물이 아니다
스치는 것은 풍경이 아니다
사라지는 것은 순간이 아니다
모든 영원이 흐르고 지나간다
아무것도 사라지지 않는다.
사라지거나 없어지는 것은 없다. 다만 변할 뿐이다. 요즘 내 생각이야.

미란 멋지다. 모든 영원이 흐르고 지나간다. 독일 애들이 작품에서

주로 보는 거는 밑에 깔려 있는 철학이야. 철학자의 나라답지. 형들이랑 술 마시면서 나눈 개똥철학이 독일에서 먹히더라. 독일에서 처음엔 무척 고생했어. 아시아에서 왔다고 무시하더라고. 근데 우리 애인 도움으로 전시하고 나니까 나를 보는 눈이 달라지더라고. 걔네들은 작품으로 평가해. 한국처럼 인맥이나 이런 거 안 보고.

성진 어떤 가치를 추구한다는 것은 이미 하나의 폭력을 내포하는 거 아닐까? 어떤 가치의 추구는 필연적으로 다른 가치의 배제하기를 포함하니까. 인호야 너는 니가 하는 작업을 혁명적이라고 생각해?

인호 그 정도는 아니지만 사람들이 세상이나 사물을 보는 방식에 약간의 충격은 줄 수 있지 않을까?

성진 인호야 너는 이 자본주의 사적소유가 사라질 거라고 생각하니? 너 애기들이 '엄마' 다음에 하는 말이 뭔지 알어? '내 꺼야.'

인호 성진아, 아이들이 말보다 먼저 하는 게 뭔지 알어? 웃는 거. 같이 사는 걸 먼저 배우는 거지.

성진 그게 웃는 걸까? 비웃는 걸까? 너 재활용 디자인 계속할 거니 인호야? 아니 이 새숨 학교 계속할 거야?

인호 왜? 그만 둘까?

성진 내가 볼 땐 산 너머 산 같은데.

인호 나도 정리하고 싶다. 하지만 그러고 싶어도 그럴 수가 없어. 지금은. 지금 그만두면 그동안 들어간 자금들은 다 물거품이 돼. 그리고 누가 낡은 장비들 인수하지도 않을 거고. 여기서 죽든지 살든지 어떻게든 해봐야지.

미란 형은 왜 사람 도와주지는 못할망정 초를 치냐?

성진 그럴 이유가 있다. (벽에 낙서되어 있는 글귀를 읽는다) 모든 것은 필요하고 없어서 좋은 것은 없다. 니체! 이 말을 뒤집으면 뭐가 되지? 어떤 것은 필요가 없고 있어서 나쁜 것도 있다. 인호야 니체가 이런 말도 했지? 괴물과 싸우다 보면 싸우는 사람도 괴물이 된다고. 난 니가 괴물 같다. (사이) 인호야 너 왜 내 전화 안 받어? 돈 달라고 할까 봐?

인호 미안하다, 받을 수가 없었어.

성진 이게 뭐니?

인호 조금만 기다려 줘.

성진 웃긴 게 뭔지 알어? 내가 너를 무서워한다는 거야? 채권자가 채무자를. 미란이 핑계대고 왔지만 솔직히 나 너 보고 싶지 않았어.

인호 성진아, 미란이 없을 때 우리끼리 얘기하자. (사이) 미란아, 자리 좀 피해 줄래? 우리 둘이 할 말이 좀 있어서.

미란 뭐야? 손님을 쫓아내는 거야?

인호 잠깐이면 돼.

미란, 나간다.

성진 왜? 챙피하니? 쪽팔려? 미란이 앞에서 빚쟁이가 되는 게. 너 진우한테 집 빼서 그 보증금 이 학교에 투자하라고 했다면서? 진우가 가게에 와서 그러더라. 어떻게 하는 게 좋겠냐고. 벼룩이 간을 빼먹어라. 걔 돈 없어서 우리 가게 와서 공술 마시며 눈치

보는 놈이야.

인호 그렇게 말하지 마. 일이 좀 꼬였을 뿐이야.

성진 너 어떻게 보이는 지 알아? 뒷돈 챙기면서 말만 번지르르하게 하는 복지단체 대표 같아. 뭐 생산공동체? 인호야, 내가 정말 가슴 아픈 게 뭔지 알아? 너한테 전화 할 때 내가 떨린다는 거. 니가 전화를 받으면 어떻게 하지? 예전에는 너랑 통화하는 게 기쁨이었는데, 너란 이름만 떠올려도 가슴이 벌벌 떨려. 그 돈, 가게 담보로 대출 받은 돈이야. 대출금 갚을 때가 다가오면 자꾸 니가 원망스러워. 그 돈 없어도 살지 하다가도 너를 이해할 거 같다가도 사는 게 힘들어지면 니가 사기꾼처럼 느껴지고, 니가 나를 이용해 먹은 거 같고, 죽이고 싶을 만큼 미워져. 그리고 그런 생각을 하는 내가 또 너무나 혐오스러워져. 돈은 내가 빌려줬는데 왜 내가 너를 피하는지 모르겠고 니가 이해가 되고 불쌍하면서도 우리 관계를 이렇게 만든 니가 정말 밉고 원망스러워. 돈을 그냥 줄 수 있을 만큼 부자가 아닌 내가 한심하고, 그 돈 하나 못 갚는 니가 막 밉고. 돈도 못 갚을 거면 잘 되기라도 해야지. 사기나 당하고. 사기꾼이라는 소리나 듣고. 내 친구가 내 동지가! 사람들이 우리 가게 와서 니 욕하는 거 들으면 내 기분이 어떤지 알어? 김인호 개새끼. 사기꾼 새끼, 이 사람 저 사람한테 돈이나 갈취하고 떼어먹는 놈. 그 말에 동조해야 하는 내 마음이 어떤지 아냐고? 니 고상한 이상에 얼마나 많은 사람들이 희생당하고 있는 줄 아냐고?

인호 미안해. 어떻게 할 수가 없었다.

성진 너 돈 몇 천 때문에 생활이 얼마나 피폐해지는지 잘 알잖아. 그

리고 돈을 빌려준 건 난데 왜 내가 죄지은 거 같고 너의 눈치를 봐야하지? 왜 난 너한테 돈 달라는 말도 못하는 거지? 바보처럼. 너는 하나도 미안해하지 않지? 너는 자본주의를 비웃는 놈이니까. 이 더러운 사적소유를 비웃는 놈이니까.

인호 그래 그럴지도 모르겠다.

성진 뭐? 소외된 인간들과 같이 일하고 같이 나누는 세상을 만들겠다고? 뭐? 기쁨의 공동체? 아직도 그런 꿈이 이루질 거라고 보는 거야? 너는 내가 볼 때 돈키호테야. 넌 자기만족에 빠져 있는 공상적 사회주의자에 불과하다구.

인호 그래, 자본주의는 죄악이야 사람들에게, 아니 세상 모든 물건들에게도. 성진아, 내가 그 돈보다 못한 인간일까? 난 열심히 일했어. 일하고 일하고 만들고 만들고 근데 왜 이렇게 됐지?

성진 넌 전제 자체가 잘못된 인간이야. 그래 너는 그 말라빠진 돈도 안 되는 아이디어, 상상력의 노예일 뿐이야. 아니 너는 그냥 빚쟁이일 뿐이라고. 아니 너는 작업이란 빌미로 사람들을 갈취하는 착취자야.

인호 전선을 잘못 설정하는 건 타락이야. 이게 너랑 내가 싸워야 할 문제일까?

성진 아 구조! 시스템! 싸질러놓고 할 말 없으면 언제나 그런 식으로 피해가지 비겁하게!

인호 너 지금 내 작업, 내가 추구하는 가치 모든 걸 부정하는 거야? 너 지금 돈 몇 푼 빌려줬다고 나를 비웃는 거니?

성진 몇 푼이라니? 너한테는 몇 푼인지 모르지만 나한테는 피 같은 돈이야. 술 팔아서 노래 팔아서 웃음 팔아서 존심 팔아서 번 돈

이라고. 그래, 마누라 암하고 바꾼 돈이라고. 내 돈 빌려다 이
런 대단한 것들 만들었다고 지금 위세야?

인호 그래, 이런 거 만들었다. 돈도 안 되는 이런 것들 만든다고 니
돈 썼다. 니 돈 몇 푼보다 이 물건들이 하찮아 보이니?

성진 그래 쓰레기로 보인다. 니 소꿉장난에 놀아난 내가 쪽팔려서
견딜 수가 없다.

인호 뭐? 그 말 취소해. (물건들을 부수며) 이게 장난으로 보여? 이게
장난감으로 보여? 이게 쓰레기로 보여? 이게. 이게. 이게 쓰레
기라구?

성진 그래. 넌 옛날부터 그랬어. 시인입네 꿈만 꾸고 늘 멋진 말만
늘어놓고 그럼 사람들은 니가 대단한 사람이나 되는 줄 알고
따르고.

인호 (불상을 들어서 성진을 치려고 한다) 넌 사람이 아니야. 넌 자본이
야. 너 내가 알던 성진이가 아니야. 넌 돈이야.

불상 위에 돼지 저금통이 바닥에 떨어져서 깨진다.
복합실 밖에서 이들이 싸우는 소리를 듣고 있던 시원, 미란 들어
온다.

시원 안 돼! 여보 안 돼!

인호 놔. 너는 죽어야 돼.

달려오는 재훈과 하린. 인호를 말린다.

성진 그래, 쳐. 인호야 나 돈밖에 모르는 쓰레기다. 나 좀 나 좀 죽여
줘라. 나 좀 쉬게 해줘라. 나 좀 산산이 분해해서 재활용 좀 해
줘라. 나 죽이고 내 간 떼서 우리 지연이 좀 살려줘라.

미란, 술을 마신다. 갑자기 웃기 시작한다.

미란 형들 정말 웃기다. 웃겨! (성진에게 가서) 형, 울어? 그래, 울어라.
언제 또 울겠어? 우리 나이에. 오늘 정말 대단한 파티를 하네.

시원 성진이 형, 빌린 돈 갚을게. 우리도 여기서 할 만큼 했는데 답
이 없어서 그래. 우리 호주에 갈 거야. 거기서 일해서 진 빚 다
갚을 게. 평생 미안해하면서 일만 하면서 살게. 빚 다 갚으면
형 호주로 초대해서 멋있는 파티도 열어줄게. 형, 인호 씨 못
믿으면 나를 믿어.

인호 자꾸 어딜 가겠다는 거야? 싸우다 죽어도 여기서 죽어야지. 쓰
레기 더미에서 썩어 죽어도 여기서 살아야지. 돈 때문에 세상
이 다 썩었는데 어딜 가겠다는 거야 어딜?

시원, 바닥에 흩어진 동전을 줍는다.

시원 미안해요. 갚을게요. 금방 갚을게요. 미안해요. 일하고 일하고
일할게요.

인호 여보, 제발 그만둬.

시원 아니야. 여보 이것도 돈이야. 한 푼 두 푼 갚을 거야. 갚을 거
야. 정말 갚을게요.

인호 하지 마 여보. 제발.

하린, 바닥에서 넋이 나가 앉아 있는 시원을 안아준다.
미란, 오디오 있는 곳에 가서 음악을 튼다.

미란 자, 자 여러분 이제 파티를 마무리 해야죠. 돈에 처형당한 영혼
들이여. 자 우리의 의식을 거행합시다. 자 모두 술잔을 들고 (막
걸리를 들고 머리 없는 불상 위로 올라가 인호 머리에 막걸리를 부
으며) 썩은 너를 내가 거듭나게 해주겠다. 내가 너에게 술과 성
령의 이름으로 세례를 주노니 보라 이제 너는 새 사람이 되었
도다. 너 가난한 빚쟁이여 내가 너의 빚을 탕감해 주겠노라. (노
래) 금과 은 나 없어도 내게 있는 건 네가 주리 곧 나사렛 예수
이름으로 일어나 걸으라. 할렐루야! 할렐루야! 할렐루야! (사이)
좋다. 확 오줌을 싸 버리고 싶을 만큼 시원하다. 성진이 형 얼
마야? 인호 형이 진 빚 내가 갚아줄게. 나 부자야 성진이 형. 나
유산으로 돈 좀 생겼어. 인호 형 빚 갚으라고 우리 아버지가 돌
아가셨구나. 라오스에서는 사람이 죽으면 고인의 재산을 다 현
금으로 바꿔서 문상 온 사람들한테 다 나눠 준다잖아. 왜 우리
는 그렇게 못해? 하자 하자 우리도 그렇게 하자. 와우! 야 싸우
니까 살아있는 거 같다. 이런 게 살아 있는 거지. 좋다.

사이.

인호 미안해. 성진아 미안해. 성진아.

성진 미안하다 인호야, 미안하다 미란아. 미안하다 시원아. 인호야, 우리가 왜 이렇게 가난해졌니? 왜 우리 이렇게 작아졌니?

사이.

미란 형 그런 말 하지 마. 형 큰 사람이야. 형 알아? 형이 나 살린 거. 형, 알아 그거? 나 독일 가기 전에 무척 힘들었던 거. 점점 내가 사는 이 나라가 싫어지고 생활은 답이 보이지 않고 앞날도 보이지 않고, 내 사랑이 누군가에겐 상처가 되고. 그래서 어느 날 삼청동에서 형 카페 있는 인사동까지 걸어간 적 있어. 마냥 눈물이 나더라. 형 카페 들어가려고 하는데 손님도 없는 카페에서 형이 혼자서 노래 부르고 있더라. 들어가지도 못하고 문 밖에서 형 노래를 들었어. 근데, 갑자기 모든 고민이 다 해결이 되고 부자가 된 기분이었어. 그래 맞어 노래가 있었지, 그래 우리에겐 노래가 있었지. 뭐라고 할까 세상이 아름다워 보이고 막 살고 싶고. 태어난 게 막 고맙고. 아마 내가 지금 이렇게 버티고 있는 것도 어쩌면 그때 형 노래 때문일지도 몰라. 형이, 노래로는 세상을 바꿀 수 없다고 술만 먹으면 그랬지만 아니었어 노래가 세상을 바꿀 수는 없을지 모르지만 세상을 살릴 수는 있는 거라구. 그래, 성진 형, 우리 노래가 있잖아. 그래 노래가 있다면, 노래할 수 있다면 우리는 절대 가난한 게 아니야. (음악을 끄고 기타를 성진이 주며) 형, 노래해 줄 수 있어?

긴 사이.

성진 인호야, 미안하다. 이러려고 한 건 아닌데… 여러분 죄송합니다. 추한 꼴 보여서.

사람들 노래해! 노래해!

성진, 기타 치며 노래한다.

사람들, 가난한 눈물을 흘린다.

10.

새벽, 복합실 재재.

인호 시를 쓰고 있다.

시원 (들어오며) 여보 안 자고 뭐해?

인호 잠이 안 오네.

시원 시 썼어?

시원, 인호의 시를 읽는다.

시원 나는 작고 작고 작아

나의 아침은 도박같이 온다

나는 의미를 묻지 않고 즐겼다

나는 고문 기술자다

너 따위가 내 적이 될 순 없어

나는 만년이 가는 이야기를 생각했다

나는 작고 작고 작아 나비가 되는 꿈을 꾸었다

인호, 목 없는 부처를 바라본다.

인호 여보, 내가 성진이를 죽이려고 했어. 진짜 죽이고 싶었어. 이

폭력성은 어디서 온 걸까? 난 늘 기쁨을 향해가고 있다고 생각
했는데. 내가 지옥을 만들고 있었나?

시원 여보, 너무 자책하지 마.

인호 여보, 난 내가 무서워. 두려워. 여보, 정말 내가 괴물이 된 걸
까? 내 머리 속에 벌레가 들어 있는 거 같아.

시원 아니야, 당신 힘들어서 그래 조금만 지나면 다 잘 될 거야.

인호, 시원의 어깨에 머리를 기댄다.
둘은 말없이 한참 그렇게 앉아 있는다.

11.

다음날 오전, 운동장. 가을 안개가 자욱하다.
사람들이 작별인사하고 있다.

인호 더 있다 가지.

미란 더 있고 싶은데 서울에서 마무리 할 일이 좀 있어서.

재훈 더 있다 가요.

미란 나중에 또 올게. 웃고 싶을 때.

재훈 누나, 나중에 나 베를린 놀러 가면 그 호수에 같이 가요. 같이
 홀라당 벗고 수영해요.

하린 이 변태!

성진 내 안경 못 봤어?

시원 (안경 가지고 나오며) 안경 여기 있어요. 안개나 거치면 가요.

성진 아니야, 가야 돼. 오늘 마누라 보러 가야 되는 날이야.

시원 여보, 조심해. 깜박이 켜고 가.

인호 알았어. 금방 걷힐 거 같은데.

성진 아이고 골이야. 안개가 내 머리에도 낀 거 같다. 어제 나 술 마
 시고 실수하지 않았어? 어제 내가 병 깨서 누구 찌른 거 같은
 데, 아니야?

재훈 우리 어제 막걸리 마셨어요.

성진 기억이 안 나네. 기억이.

사람들, 웃는다.

성진 인호야, 어제 내가 너한테 빚 갚으라고 그랬지?

인호 응.

성진 갚아라. 대신 돈으로 갚지 말고. 나 조금 있다 가게 옮길 건데 거기 인테리어 니가 해줘. 세상에 공짜가 어디 있니? 명소로 좀 만들어 다오. 작품으로 만들어 줘라.

인호 어제는 죽일 거처럼 덤비더니.

성진 내가 그랬어? 기억이 안 나 기억이.

미란 형, 기억이 안 나는구나? 내가 인호 형 빚 대신 갚기로 했어.

성진 야, 안 그래도 돼.

미란 뭐야? 어제 그 쌩 난리를 치더니.

성진 가게 옮길 때 내가 빌려준 거보다 더 부려 먹으려고. 내 빚 말고 다른 사람 빚 갚아줘라.

인호 투자라고 말하면 안 되겠니?

성진 하여간 존심은? 제발 성공 좀 해라. 나도 니 덕 좀 보게. 야 재수 없는 말 같이 들릴지 모르지만 말이야 왜 난 니 재능을 돈 이상으로 보지 못했지? 멍청하게. 하여간 자본에 갇히면 멍청이가 된다니까. 상상력이 멍텅구리가 돼요. 인호야, 노가다 변제 콜!

인호 콜. 자, 이제 카니발의 세계로 가야지.

차 떠나는 소리. 심하게 들리는 엔진 소음.
안개 속에서 깜빡이등이 깜빡깜빡거린다.

12.

미란과 성진을 터미널에 데려다 주고 오는 길에 자동차 사고가
난다.
안개 속에서 구급차 소리.
인호가 코마 상태에서 보는 여러 이미지들이 보여진다.

13.

병원. 중환자실.
원용, 미란, 성진. 그리고 환자들.
자본에 의해 파괴된 사람들의 단말마의 호흡들이 또 다른 언어가
되어 저미어 든다.

원용 제수씨, 어떻게 더 손 써볼 수가 없네. 미안해.

시원 살려줘요. 살려줘요. 나 이렇게 못 보내요. 당신 일부러 그런 거
지. 보험금 몇 푼 남기겠다고 일부러 그런 거지? 살기 싫어서.
내가 싫어서 일부러 그런 거지? 말 좀 해봐. 바보야. (사이) 언니
때문이야. 이게 다 언니 때문이라구.

미란 그래, 내가 다 잘못 했다. 내가 다 잘못했어.

시원 왜 왔어? 왜 왔어? 언니가 안 왔으면 이런 일도 없었을 거 아니
야? 형도 미워. 다 미워. 다 미워. 나도 밉고 다 미워.

시원 미안해. 미안해. 시원아.

시원 이제서 와서 미안하면 뭐해? 이제 와서. 나 어떻게 해 언니? 나
어떻게 해?

미란, 시원을 안아준다.

원용 제수씨, 밖에서 이야기 좀 할까?

병실 밖으로 나오는 원용과 시원.

원용 이 상태로 얼마나 갈지 모르겠네. 제수씨. 마음의 준비를 하는
게 좋겠어. 내 생각은, 그래 평소 인호의 유지를 받드는 차원
에서 장기 기증하는 게 어떨까 하는데. 제수씨 동의해 줄 수
있겠어?

시원, 대답이 없다.
보험사 직원이 다가온다.

보험 김인호 씨 보호자분 맞죠? 보험에서 왔습니다. 저기요. 조사는
더 해봐야 하겠지만 정황상 자살로 보이는데, 사고인 거 확실
합니까? (사이) 저기요. 제가 서류, 최대한 사고로 꾸려서 보험
금 지급되도록 하겠습니다. 보험금 차이가 많이 나거든요 이
게. 대신 보험금의 10프로는 저한테 주셔야 합니다.

갑자기 들고 있던 차트로 보험사 직원을 때리는 원용.

원용 꺼져!

14.

복합실, 재재.

미란, 작은 꽃상여를 들고 들어온다.

그 뒤로 인호의 영정사진을 들고 들어오는 시원

입에는 하얀 종이를 물고[3] 손에는 살아생전 인호의 사진이 담긴 액자를 들고 재재로 들어오는 사람들. 풍경처럼 서 있다.

이 장면은 사람들의 인호에 대한 회상이나 죽음에 대한 감회들로, 파편적으로 이루어진다. 사람들은 같은 공간에 있지만 각기 저들만의 세계에 있는 듯하다.

사람들이 풍경처럼 자리 잡은 사이를 미란이 작은 꽃상여를 들고 돌아다닌다.

미란은 하얀 국화꽃을 비녀처럼 꽂았다.

죽은 인호가 등장해서 미란의 뒤를 좇아가면서 사람들을 위로한다.

현실과 비현실이 교차한다.

미란 (꽃상여 나가는 모습을 행위예술처럼, 춤처럼 보여주며) 꽃을 볼 때 당신은 이미 태어났고.

성진 그날 그건 이상한 체험이었어. 그날 니가 미란이와 나를 태우고 안개 길을 달려 터미널로 가는 차안에서 내가 느꼈던 그 진동. 술이 덜 깨서 그랬나? 니 차의 진동이 나에게 왔어. 죽으면

3) 은산별신굿

이런 진동으로 어떤 파장으로 남을 수 있겠단 생각을 했어. 난 그때 내가 왜 음악을 했는지 알게 됐어. 그것은 인간이면서 인간이 아닌, 죽음이면서 죽음이 아닌 어떤 것을 음악에서 느꼈기 때문인 걸 알았어. 죽을 수 있겠단 생각을 했어. 나거나 죽거나 우리는 어쩌면 어떤 진동, 파동이 아닐까하는 생각을 했어. 그런데 눈물이 나더라. 그 진동을 이 육신이, 이 물질인 육신이 느낀 것인데, 육신을 뛰어 넘기 위해서 육신에 기대야 한다는 게 초라하고 한없이 서글프게 느껴졌어. 이제 넌 슬프지 않겠지? 이제 넌 울지 않겠지? 넌 어떤 진동이 되어 있을 테니까. 니가 좋아했던 노래를 들으면 니가 좋아했던 노래를 부르면 너는 언제나 나에게 올 거지? 떨림으로.

미란 꽃이 필 때 당신은 이미 설레었고

하린 사부, 왜 우리 어릴 때 소독차가 오면 친구들이랑 고함지르면서 그 차 꽁무니 쫓아다니곤 했잖아. 그때 난 가끔 이상한 상상을 했다. 소독차 연기 사라질 때 나도 같이 사라지는 상상. 그랬다가 몇 년이 지나 소독차가 다시 오고 연기를 뿜어대면 그 연기 속에서 내가 다시 나타나는 상상. 사부도 그날 안개 속으로 사라졌으니까 언젠가는 안개 속에서 불쑥 나올 거라고 믿어요. 난 알아요. 어디에 숨어 있는지.

미란 꽃이 스러질 때 당신은 이미 당신을 잉태했고.

원용 며칠 전에 동네 약수터에서 약수 받고 있는데, 뇌졸중으로 반신불수 된 남자가 힘겹게 약수터까지 올라 왔겠지. 이 남자가 물 받는 곳까지 나 있는 계단을 못 내려오고 주저주저하다가 나에게 약수 물 좀 갖다 달라고 부탁했겠지. 약수 물 한 바가지

받아다 주니까 바가지를 받으면서 이 남자가 이렇게 말을 하더라. "잘 할게요." (사이) 인호야, 뭔지는 모르겠지만 나도 잘 할게.

재훈 형, 아니 사부 내가 그렇게 안 웃겼어? 형, 그냥 웃어준 거였어? 근데 형, 형이 죽었는데 난 왜 웃긴 이야기만 생각나지? 형도 알지 내 친구 정석이. 그 친구가 대머리에다 숱이 거의 없잖아. 근데 그 친구가 언젠가 유성이 많이 떨어지는 날 하늘을 보면서 소원을 빌었다고 하더라고 "떨어지는 별을 보면서 소원을 빌었지. 모발 모발 부탁해요!" 형, 웃으면서 갈 수 있지?

미란 새가 울 때 당신은 이미 우리에게 오고 있을 것이다 (사이) 형, 내 사랑. 잘 가.

인호, 어둠 속으로, 나무 속으로 사라진다.

15.

며칠 뒤. 복합실 재재, 오후.

고씨 김 선생 묻힌 나무 밑에 갔다 왔어. 요새는 수목장도 많이 하나 봐.

시원 네. 장기 기증하고 나서 화장 안 하고 묻었어요. 그 사람 살아 있을 때 그렇게 하고 싶다고 했거든요. 살도 자연에 돌려줘야 한다고.

고씨 나도 수목장 해야겠구만. (사이) 견딜 만해? 힘들지?

시원 모르겠어요. 실감이 안 나요. 금방이라고 저 문 열고 들어 올 거 같고.

사이.

고씨 고영식. 우리 아방. 소학교 선생님이었어. 4.3때 사람 여럿 살렸지. 제자들끼리 서로 죽이는 꼴을 어찌 봐. 근데 6.25동란 나고 예비 검속 때 군인들한테 끌려가서 죽었어. 내가 외동딸이었는데 우리 식구 전부 끌려갔지. 누가 좌익이라고 몬 거야. 남자들 먼저 총 맞아 죽고 나도 죽었구나 하고 있는데 우리 정범 아버지, 아니지 그때는 같이 살기 전이니까 김영철 씨가, 나보다 두 살 운데, 정범아버지가 나 무척 따라다녔는데, 군인들 찾

아가서 나를 빼내더라고. 군인 중에 아는 괸당이 있었거든. 어머니도 살려달라고 부탁했는데, 나 하나도 겨우 빼낸 거래. 어망 따라 죽겠다고 하는데 우리 어망 너라도 살아라 나는 너의 아방 따라 갈란다. 그런 아수라장 따로 없었어. 얼마 전에 제주 공항 확장 공사할 때 유골들 나왔다고 해서 갔다 온 거야. 우리 아방 어망 있나 하고. 다 엉켜있어서 누가 누군지도 모르겠더라고. (사이) 둘이 배 구해 타고 오사카 가서 살았어. 식도 안 올리고. 우리 집이 손이 귀해서 그런가 애가 잘 안 들어서더라고. 서른하난가 둘에 이 동네로 이사 왔지. 정범아버지 외가가 이 동네에서 크게 과수원을 했거든. 우리 정범이 나 닮아서 멀끔하게 잘 생겼었어. 정범 아범이 어찌나 정범이 좋아했는지 몰라. 여기 운동장에서 정범이하고 정범 아범하고 많이도 놀았지. 그네도 타고, 미끄럼도 타고, 시소도 타고. 둘이 얼마나 친했는지 몰라. 우리 정범이가 어려서 그림을 곧잘 그렸는데 정범아버지 등짝에다가도 그렸어요. 등에다 기르던 개도 그리고 닭도 그리고 아버지랑 낚시하는 것도 그리고. 우리 서방 정범이가 등에다 그림 안 그리면 잠을 못 잘 정도였으니까. 지 아버지가 정을 많이 줘서 그랬나 동네 사람들이 다 귀여워했지. 정범이가 공부도 곧잘 해서 고려대학교 들어갔어. 정외과. 외교관 한다고. 정범아버지가 어려서부터 영어공부 많이 시켰거든. 근데 우리 정범이가 대학 가서 그 뭐냐 데모를 해가지고 군대에 끌려갔어. 그때는 데모하는 학생들 강제로 군대에 끌고 가고 그랬어요. 그때가 전두환이 땐데 군대 가서 우리 정범이가 죽었어. 군대에서는 자살이라고 하는데 정범아범이 말이 안 된

다고 군대 다 뒤집고 별 난리를 다 쳤지. (치아가 담긴 통을 흔들 며) "엄마, 응가 다 했어" "싫어리" "내 말이 그게 아니라" (사이) 우리 정범이 여기 운동장 보이는 요 윗 동산에 묻었어. 우리 서 방 그 후로 말도 않고 이 통 흔들며 술만 마시다가 달랑 이 통 만 남기고 우리 정범이 따라 갔지 뭐야. 정범이 묻힌 데 같이 묻었어. (치아통을 흔든다. 긴 사이, 돈 봉투 건네며) 이거 받아.

시원 어머니, 됐어요.

고씨 (시원이 주머니에 찔러주며) 병원에 있을 때 가보지도 못했는데. 받아. 보일러 수리비라고 생각해. (사이) 비가 오네. 가 봐야겠 어. 김 선생이 손 봐줘서 그런가 아주 방이 따듯해. 가끔 놀러 와. 우리 집에 그거 있어.

시원 네. 어머니. (우산을 챙겨주며) 이거 쓰고 가세요.

고씨 (나가다) 살아시민 살아진다. 사는 게. (사이) 죽을 때가 됐나 죽 은 서방이 보고 싶네.

고씨, 통을 흔들며 나간다.
시원, 남편이 좋아했던 음악을 틀어놓는다.
김민기의 '아름다운 사람'
영정 사진의 인호를 보며 봄이 오면 할 일들을 쭉 나열하는 시원.

시원 여보, 좋아? 당신이 장기기증해서 두 명이나 살게 됐어. 나 당신 보고 싶으면 그 사람들 만나 보려고. 미란 언니가 여기로 들어오 겠대. 여기서 전시회도 하고. 지금은 독일 가 있어. 정리되면 들 어오겠대. 잘 됐지? 당신이 쓰던 작업실 줘도 되지? 그리고 진

우 씨도 극단을 여기로 옮기기로 했어. 내년부터 무척 바쁠 거 같애. 전시회다 공연이다 재활용 페스티벌이다. 그리고 재훈 작가 코믹파크도 조성해 보게. 성진이 형은 당분간 장사 그만하고 지연 씨한테 내려가 있을 거라고 하네. 그리고 당신 하고 싶어 했던 지역축제 있잖아. 가을에는 문 페스티벌, 그것도 추진해 보려고. 사람들이 여기서 만든 달을 들고 한밤에 행진하면 볼만하겠다. 보름달 떠오를 때 사람들이 강강술래하면서 빙빙 돌다 달등을 띄우면, 사람들 소원이 담긴 노오란 달들이 둥둥 떠서 세상이 환해지겠지? (사이) 여보 나 잘 할 수 있을까? (배를 만지며) 여보, 잘 자라고 있지?

시원은 머리 없는 불상 위에 인호의 영정사진을 올려놓는다.
커지는 빗소리.

後.
아득히 들려오는 아이들의 노는 소리.
멀리서 달등들이 둥둥 떠오른다.

끝.

附.

* 아래는 김인호 유고詩들이다.
공연 시 아래 시들을 적절히 활용하기 바란다.

〈원한심 보다〉
한때,
알 수 없는 증오심에
이 산 저 산 오를 때
답은 저 정상보다 멀리 있고
포기는 빨랐지
해도, 어렴풋이 산은 답을 주었지

사랑을 주려고
감동을 주려고
이 인간의 어처구니없는 감정들이
뿌리들처럼 얽혀
나무를 피우고 있다는 것을

남을 미워하는 것은
못난 자기를 미워하는 것
원한심은 그러므로 자학이라는 것을

나 그날
설익은 입김으로
창공에 이렇게 기록했지

원한심보다 더 창조적일 것

아 그런데 기억이
남는구나
저 돌이, 저 창공이 기억하는
그것이 햄릿의 진짜 문제이다

〈浮石寺 極樂門〉
한없이 밑에서
한없이 걸어서
한없이 비우고
한없이 넘어서
한없이 기어서
한없이 이어져
한없이 가없이
오르는 길
끝에
고개 들이밀고
들어가는 極樂

비켜선 석등 하나
태양을 이고, 수줍게
極樂을 안내한다

浮石은
세상의 모든 망집을
갈무리하며
위태롭게 둔중하다

〈관계의 허기〉
코스머스 한들한들
무더기로 딴스할 때

숲속의 흙길 흘러흘러
창공으로 돌아들 때

가을들판
들깨 대 타는 내음
추억으로 파고들 때

브람스 교향곡 3번 3악장
대기 속에 녹아들 때

노을의 서쪽
아침노을, 저녁 여명
바다의 살결 될 때
에누리 없이 영원을 희롱할 때

있어야할 누가 없다

〈길〉
너에게로 가며 너는 한없이 너에게로 가고
나에게로 오며 나는 또 한없이 나에게로 간다
나에게로 가며 나는 한없이 나에게로 가고
너에게로 오며 너는 또 한없이 너에게로 간다
너에게로 가며 너는 한없이 나에게로 가고
나에게로 오며 나는 또 한없이 너에게로 간다
나에게로 가며 나는 한없이 너에게로 가고
너에게로 오며 너는 또 한없이 나에게로 간다
너에게로 가며 나는 한없이 너에게로 가고
나에게로 오며 너는 또 한없이 나에게로 간다
나에게로 가며 너는 한없이 나에게로 가고
너에게로 오며 나는 또 한없이 너에게로 간다
너에게로 가며 나는 한없이 나에게로 가고
나에게로 오며 너는 또 한없이 너에게로 간다
나에게로 가며 너는 한없이 너에게로 가고

너에게로 오며 나는 또 한없이 나에게로 간다

거의 다 왔는데
아득하고 설렘은 가심을 모른다
이 견고한 간극은 누구의 기억일까?

너도 가고 나도 가면
나도 오고 너도 오면

〈瓶漁〉
밥상머리를 끼고
달리 방법이 없다
먹자
먹자
병어는 무리지어 다니며
다음 생을 준비했겠지 누구처럼

나에게 오며
걸리고 처박히고
구겨져 얼리고 담기고 갈리어
맛이 너의 살을 파고 든 지금
너의 동공은 넋이 없다
너의 살은 파수어진 병조각처럼

내 살을 파고들겠지
이 유구한 역사 앞에
달리 방법이 없다

달리 방법이 없다
니가 살린 뭇 사람들
니가 건진 단어와 문장들
니가 되돌린 사랑까지
달리 방법이 없다
너를 최대한 맛있게 흡입하는 일 말고
먹자
먹자
밥상머리를 끼고
달리 방법이 없다.

〈안개〉
모기도 묻어버린 안개
오늘아침 조금 안심된다
사람이 사라지고 집이 사라지고
자동차도 묻힌다
이 희미한 혼란엔 묘한 행패가 있다
오줌에 지린 빤스 같은
얼룩

가지 말라고 굳이 애썼건만
묻히고 마는
돌아가는 것도 진보일까?

〈48살〉

눈썹은 치솟고
시야는 흐리다
집에 들면 문신을 벗고
죽은 척 한다
어설픈 생존전략은
꿈마저 고문하고
눈을 뜨면 문신이 썩고 있다

아플 만큼 아파야
곯을 만큼 곯아야
덧날만큼 덧나야
상처는 아물고

마실 만큼 마셔야
취할 만큼 취해야
추할만큼 추해야
당할 만큼 당해야
욕할 만큼 욕해야

배신이 오고
새벽이 오고
경찰이 온다

〈모기1〉
투명한 모기가 날 빨고
있다
나는 아들을 사랑하고
이 헌신이 달갑다
같이 갈 걸 그랬나
손에 피가 없다

〈어느 날 정오〉
그들에겐 정분
우리에겐 바람난 두 남녀가 손잡고
보무도 당당하게 걸어 나오는 모텔 앞
유난히 노란 은행나무가 잎새를 떨군다
지난 밤 그들의 다짐과 결의가 대견하지만
자연은 저들의 갈 길을 갈 뿐
문제는 연결인가
모텔과 은행나무 사이
성기와 성기 사이

구두와 하이힐 사이

떨림 하나
웃고 있다

⟨가을장미⟩
나를 붉게 물들이고
어디 가셨나요
올해 유난히 바람 거세고
뒤척이고 뒤척이다
당신 떠나시던 길목에
우두커니 앉아 봅니다
당신 떠나고 뒤늦은 사랑
낙엽처럼 채일 테지만
나는 붉고
나의 눈썹은 가지런합니다
이제 떠날 시간
더 늦게 사랑하기 위해
장미 한 송이 아직도 피어나고

⟨편의점의 생각하는 사람⟩
50이 저긴데

오늘 아침 33살의 내가 편의점
앞에 취해 있다
청춘은 아침까지 처절하고
끼어들 자리가 없다
그녀의 이성은 사랑을 농락하고
그의 과욕은 지금을 저주한다
바람이 분다
바투 쥔 비닐봉지에서
어둠이 자고 있고
컵라면은 식고 있다
청춘은 하염없이 고개를 끄덕인다
조는 듯 우는 듯
알 듯 말 듯
햇살이 눈부신 가을이다

〈황홀한 나날〉
일수는 빈방까지 날아들고
카드전표만 성실한 나날
신발은 구겨지고
열쇠는 파업 중이다
방에 켜켜이 왈츠는 쌓이고
시계는 시간을 모를 때
겨우 느린 숨 하나 자리를

고른다
그녀의 허리는 이스트 처리된
빵처럼 부풀어 춤이 질색한다
가난이 살찌는 노을 녘
생활이 황홀하다

널어논 빤스처럼
수줍고 정직한 생활이 건조된다
구멍이라도 나면 유쾌한 바람이 손님이다
가난은 흥미롭고
축재는 간사하다
늘어앉은 제비처럼
날렵한 혼란이 마르고 있다

〈동대문〉
동대문으로 간다
너무 많은 얼룩들이
습격해 온다
포위당한 패잔병처럼
숨을 곳을 찾지만
그곳엔 너무 많은 언어들이
엉켜있다
이 무시무시한 상형문자가

C로 시작한다는 것만 어렴풋하다
해석이 소비보다 무력한
동대문에서
닭 한 마리로 침묵한다

〈지우편에서〉
길은 끊이길 거부한다
길은 숨거나
휘거나
좁아지거나
내려가거나
올라가거나
길은 이어져 이어져 하나
모두가 가족처럼 끈끈하다
집은 어디로든 외출하고
어디로든 귀가한다
삶의 전략은 피곤을 모르는지
오르고 내리고
찍고 찍고 하오하오 (*好好*)

포획된 풍경이 휘돌아
하강하는 지우편
택시기사는 가짜 피를

토해내고
안개는 너무 빨리 비가 된다

그 길에서 검은 개가
미동도 없이 분노를 잊고 있다

〈송정해수욕장〉
바닷가 파도는
이름을 지우고
모래사장을 걸어 나오는
발자국
발자국
발자국처럼
삶은 계속된다

〈內藏山〉
人登山而高 사람은 산에 올라 높아지고
水流下而低 물은 밑으로 흘러 낮아지네
湖水孕靑山 호수는 푸른 산을 품고
爾然抱深天 하늘을 담은 너-어

〈오로지〉

오로지 나와 경쟁하며
오로지 나만을 뛰어 넘을 뿐이다
앞서가는 내달림을 보며
그도 그만을 뛰어넘고 있을 뿐이다

〈말, 예감〉

말을 굴려본다
조약돌처럼 구르다가 받침을 잃고 종당엔 호흡으로 남는다
말을 굴려본 사람은 알 것이다
말을 둘러싸고 말보다 오래 말보다 먼저 오는 어떤 예감을
말을 부르며 말을 살해하며
말에 갇혔다가 말을 굴리다가
말이 떠난 자리에서 다시 태어난다

〈雨花〉

비비비
비는 전 생애를 다해 추락한다
바닥에서 피어오르는 꽃을 위해
그의 죽음은 왕관이고
그의 죽음은 환희
전 생애를 건 춤

〈花鳥圖〉

見花之時 爾旣誕生
開花之時 爾旣動心
落花之時 爾旣孕胎
鳥鳴之時 爾旣復來

〈고개〉

선택할 때마다 취했다
맨 정신은 결정력이 없어 늘 그렇다
고개를 처박고 나가 떨어져도 고개는 부정을 모른다

초원을 달리던 말도
고개를 처박는 이유가 간혹 있는 것이다
풀에 취하고 싶은 생존도 있는 것이다
그것은 유구한 선택인 것이다

생존은 고개를 처박길 요구하는 것이다.
그러므로 비굴은 살기 위한 것이다
그렇게 유사 이래 내장된 자세
이 멈출 수 없는 식사는 위대한 선택
취해서 씩씩하게 살아가는 것이다
물가에서 놀라 뒤로 자빠진
고개가 하늘을 보고 아양을 떠는 것이다

〈무제〉

바람이 찬데
붉게 멍울 짓는 동백
우주가 팽창하듯 휘날리는 홀씨들
그녀의 씨방으로
유영하는 은하수들

파도처럼 너에게로
가
니 앞에서 무너지리니
내 속엔 들어오지 말길
너를 품고는 너에게
갈 수 없으니
가련한 Death Drive

〈거룩한 不動〉

그는 세 시간 동안 미동도 없다
이 거룩한 부동 앞에
바람이 굴복하고
어제 모레가 여지없이 밀려왔다
여지없이 사라진다

순번 없이 아우성들이

스스로를 자해하고
바람 따라 퇴각하는 단초
어둠속에 용해된 고양이 눈빛 같은
빌미들

궁리는 수선하고
침묵은 잠을 잊었다

〈우울의 방향〉

우울은 왜 이리 아래
우울은 왜 이런 축 처짐

중년 여인의 눈매가
기억하는
배신, 좌절, 생활의 단련 등이
한없이 아래로 아래로
아래로
축 처지는 관공서

돌아올 순번은
끝없이 유예되고
기다림마저
축 처진 주름 속으로

유배당하는 세월
그녀의 얼굴은
마른 울음을 토하는
상형문자가 되고
어기어기 걸어오는
할망의 가슴은
위대하게 내려앉아
웃고 있다

〈Landing Angle〉
바람과 눈이 만나
비와 속도가 만나
착륙에 각을 만드는 공항
피타고라스 정리보다
정밀한 여행
분주히 짐을 챙기고
생활만이 이륙한다
척추 고추 세우고 훔쳐보다
눈 맞춘 여승무원의 비릿한 웃음은
외면의 각을 세우고
따라온 신문이 불필요하게
음탕한 기내
역사를 만든 각도를 재어본다

그녀의 허리가 접혀질 때

〈소리1〉
아이의 울음소리
저미고 저미는 아득한
생의 메아리
어디에 부딪히고
자꾸 나에게 오는
살아갈 날과 사라질 날을
깨우고 깨우는

〈소리2〉
아들놈
처음 이빨 빠진 날
작은 통에 그걸 넣고
흔들어 본다

아들놈
이빨 사이로 빠져나간 말들이
신비롭게 재생된다

싫어리

엄마 응가 다 했어
내 말이 그게 아니라
아빠는 내 운명
바람의 고요

시간의 흐름 속에
기억이 되었다가
부재가 되었다가
바람이 되리라
꽃을 키우는 바람

〈오후〉
13층에서
그녀는 머리를 말리고
전신주 위로
위험이 내려앉는 오후
허리 굽은
노인이 마지막
달리기를 하고
개를 끌고 나온 남자
끌려간다
알량한 외로움은
단종을 했건만

너의 건강보다 개의 비만이
고뇌인 오후
누가 틀었을까 모차르트
하여 봄날은 끌려간다
개에게
거친 호흡에
무엇보다 건조주의보에

⟨전쟁⟩
흔한 식당에서
백반을 먹어야합니다
언제부터 언제로 자란 치명적 정념을 재워야합니다
생활은 검은색 같습니다
고개 숙여 한 술 뜨는 공사장의 인부들의 정성이 신비롭습니다
성스러운 식사

전쟁이 임박한 공사장에서
하얀 목련은 발사 준비를 마친 듯 했습니다
그래서 아팠나봅니다
그래서 당신이 보고 싶었나봅니다
누가 이길지 궁금했습니다
하지만 무너지는 승리도 있는 법입니다
이 전쟁이 끝나면 인부들도 목련도

보이지 않을까하는 심한 걱정이 앞서가는
길가에서 동백은 때 이른 승리에
거기로 가고 있습니다

당신
어디 가셨나요?

이 전쟁은
하얀 전쟁입니까
검은 전쟁입니까
붉은 전쟁입니까

〈거대한 대지〉
뿌리는 대지에 깃들고
가지는 대기에 깃든다
대기와 사랑이 꽃으로 잉태하며
가지는 우주에 실핏줄 내려
대지의 사랑을 내장한다
대지는 처음부터 대기였다

〈사육된 그리움〉
사육되는
낯선 개가
낯선 남자를 마주치자
짖기 시작한다
꼬리를 흔들며

길든 그리움일까
눌린 욕망일까
경계와 환대의 접경지대에
견고하게 견공을 잡아채는
목줄

실은 방목된 기다림이나
그리움도
생활이 목을 조를 것이다

너는 무섭고
너는 기다려지고
너는 지치게 하고
너는 그만큼 반갑지만
던져주는 사료 한 줌도 못한
그리움이다

그러므로
앙탈을 떨며 꼬리를 흔드는 것이다

〈에스컬레이터〉
부끄러움은 5계단 위로 도망가고
죄의식에 고개 떨구는
에스컬레이터
보지 말걸
한 계단 위에 여자
바로 내 눈 위치에 둔부를 배치한
우연 앞에
서둘러 뒤태를 수습하는
발걸음이 분주하다
이 기계는 상심을 뒤로 하고
인간들을 올려놓는다
저기에서 바로 저기까지
어떤 이동도 오류지만
이 맹목적 상승은 어디를 향하는 걸까
모든 발걸음이 다르듯
모든 오역도 필연적이다

〈어머니 낙지〉

어머니 화장하고
곱게 빻은 유골가루
수목장한다고
주목 밑에 뿌리고
딸아이가 쓴 편지
비닐 팩에 담아
같이 묻었지
4년 지나 어머니 기일에
파보니 종이만 남고
말들은, 글씨는
간 곳이 없다
묘원의 꽃들도
말에 기대어 피는 것인지
깃털 같은 내 어깨를 도닥인다
"아가, 이제 니가 엄마 해야. 꼭 그래야만 하는구먼"
돌아온 학교 제자들이
딸같이 아들같이 웃고 있다
이 유구한 반복이 유언일까
새벽까지 술 푸고 궁상스레
마주한 밥상머리
끓는 냄비 속으로
산 낙지가 꿈틀거리며 침몰한다

〈오월의 그대여〉
오월의 하늘 아래
오월의 꽃내음 아래
사랑이 움틀 때
노래가 니가 될 때
어떻게 5.18과 같은 유혈과
죽음이 가능하단 말인가
눈 없는 자 코 없는 자들
죽음을 잉태했네
오로지 죽음 속에서
빛 고을 광주를 도륙했네
귀를 자르고
눈을 가리고
코를 뭉갰네

그것은 봄의 죽음
그것은 향기의 죽음
그것은 노래의 유배

그러므로
3월부터 6월까지 모든 꽃들은
피처럼 핀다
그러므로
3월부터 6월까지 너의 노래는

어둠마저 뚫고 온다

고이 가소서
5월의 햇살
5월의 향기
5월의 노래였던
그대여

尙饗

〈바퀴에 기대어〉
바퀴에 기댄 고뇌가
바람의 속도로
하강할 때
비릿한 탄성을 지르며
그래 이 유구한 역사를
생각한다

연애도 정치도
굴려본 넘이 굴려가듯
스치는 풍경에 기대
타락한 이 눈을 감으라
여자와 여자 사이

섬 하나가 가물거리면
아 굴러도 굴러도
하염없는 이 염치

〈척놀이〉
화살표 방향이
위로 향하는
새벽
한없이 처지는
몸을 깨워 하느작하느작
노동에 대한 능멸이
귀족성이 아니듯
이 놀이과잉도
실은 도피에 불과하다

사랑해주는 척
위해주는 척
이 척 놀이도 업보랄까
기우뚱함으로
바로 서지 못할 때
미침으로
바로 가지 못할 때
술에 기댄 나날들이

처연하다
그날그때 같이 해준
삐딱함들에게
이 새벽 건배

〈불면〉
뒤척이다 일어나면
눈은 간사하고
손은 게으르다
너에게 가는 것이
촛불 하나 드는 것이
아득하고
귀찮다

이럴 때
발가락을 꼼지락거리면
바로
너의 곁이다

그러므로
발이 의지이고
긍정이고 사랑이고
투쟁이고 철학이고

그리고 무엇보다
깊은 잠이다

발이 너를
알아보기 전까지
너는 그저 관념론자
잠 못 자는

〈에코〉
항아리에
저장해둔
유년시절 소리가
이제야 들려오는 오후
반백년이 다 지나
돌아오는 에코의 게으름이
어머니를 코앞에 세웁니다

어머니 손잡고
감나무 언덕을 넘어
솜 털러 가던 풍경이
오늘 노을처럼 붉은데
귀밑머리 하얗게 세고
새치 뽑아주는 딸아이

손길에 잠이 드는
이 세월은 불가항력입니다
당신 있음으로 나 여기 있고
당신 없음으로 나 또 거기 있으니
이 일이 어찌 어머니만의 일이겠습니까

어디 벽에 부딪히고
기어코 돌아오는
사라진 것들이
목울대를 뜨겁게 밀고 올라오는
한가위
저쪽 건너 갈 때 돌아올 소리
항아리 속에 담아 봅니다

〈Light eater〉
모르스 기호 같은
집어등이 점점 어둠을
건져 올리는 연안
나의 타전은 낡이지 않는다

별이었다가 벽이 된 너에게
지칠 줄 모르는 파도의 애원이
포말일지라도

가끔 새 한 마리
날아오르니
견지하라

모든 해석은 오역임을
모든 사랑은 짝사랑임을
돌아갈 곳이 있어 가는 것이
아니라
습관의 힘을 빌려
또 하루를 저질러 두는 것임을

가끔 빛을 먹는
너의 우울이
상투적이라 느끼며
생활이라는 낱말을
담배꽁초를 빌미로
너에게 던진다

모든 투척은 죄악이다

〈사이즈〉
소매에 묻어오는 먼지처럼
날들의 모습이 은근하다

너도 이렇게 와야 해

결국 이별의 이유가
사이즈라 말하는
오디션처럼
너도 그렇게 가야해

롱테이크로
잡히는 너의 등판이
버짐처럼 화이트 아웃되고
새벽은 잠을 잊는다

나는 믿지 않는다
다만 알 뿐이다
어제 먹은 비싼
육고기는 어설픈 발기가 되고
너의 노래를 아무도
듣지 않는다

짜짐과 쩔음 사이에
찌찔함 같이
소변기 앞에서
사유한다
제발 일어서지 말길

〈수학거울〉
조각난 거울처럼
잠이 쪼개지고
당신이 파편이 될 때
그리움이 짱돌 같다
잠을 합쳐도 너 거기 없으니
처음 너를 본 것이
죄이리라

파고드는 거울에
하얀 피가
분수처럼 사출되는
새벽 3시
누가 너를
이 미러 속에
들이민 것이냐
형상의 자기분열
미분에 너를 가두고
조각만큼 위로되는
이 편집이 아침을 부르고
접시에 비친 너를
잡아먹는다
니가 아무것도 아니면서
전부인 이 수학이

자못 가련하다

〈제주에서는〉
노랑은 기쁜 슬픔이다
제주에서는
하양은 웃는 고통이다

제주에서는

4.3

가장 아름다운 시절
그리고 참혹한 학살을 견딘 꽃들이
피고 있다

'옥녀야 나는 니 생각뿐이야' 라는
편지를 남기고
친일잔당에게 도륙당한
젊음이 저렇게 피는 것일까

너의 죽은 자리에서
너처럼
노란 유언이 피어오르고 있다

도망 온 제주는
자꾸 나를 찌른다
너에게 취했는지
종일 아찔하고
몸이 아프다

〈5월〉
비에 묻혀 나의 노래는
너에게 가지 못했지만
비에 젖은 너의 울음
대지에 움트네

잔인한 4월도
이내 가고
수장된 청춘처럼
푸르른 산천은
하루하루 그늘을 넓히며
하얀 꽃을 토해낸다

도륙된 너의 나날이
개구진 너의 에듀케이션이
안이하게 인양되는
이 땅은 위독한 전이중

너의 타전이
바로 코앞에 있고
휘청인다
저 거대한 빌딩과
저 비겁한 코나투스들

풀들이 진격중이다

〈봄날은 갔다〉
게으른 가랑비
치자꽃 향기를 희롱하는 도외

한갓 되인 것들
담을 넘어 연기 속으로
사라지는 번외

언어는 자동기술이 되고
시간은 기억상실이 되는 노회

아내는 일그러진 화장을 하고
아해는 등교를 거부하는 소회

속으로

봄날은 갔다

〈법〉
내가 본 사진 속에서
방사능은 상상을 뛰어 넘고 있었다
신화시대가 현실이 되고
큰 질문 하나가 따라왔는데
시와 과학이 갈리는 범주학에 대한
상상과 현실이 갈리는 미학에 대한 우문이었다

부처의 머리가 두 개인 사진을 보았다
깨달음은 방사능을 넘어 선 것일까

뿌리에 꽃이 피고
열매에서 뿌리가 나는
언어가 아닌 현실

자연은 필연이라 배웠다. 法
신은 완벽한 존재이므로
이 모든 것도 그럴 이유가 있을 것이다
하지만 이 수락을 아프게 하는
너의 울음소리

슬픔은 불완전한 지성일 뿐인가

어디로 가는 육체에게
무당개구리는 배를 뒤집고

〈수상한 시절〉
어그러진 노래
두근거리지 않는 포옹
검문되는 노랑

너의 삶의 규모는 대략
도피와 괌 사이에서 포획되고
시절이라 시절이라
술잔으로 가는 손이
비겁하다

니가 뭔데
나의 악을 평가하니

악은 거개
노래와 춤을 포괄함으로
필연이 되고
하루를 싸지르고 만다

반백 년 너는
파르르 떨기만 하는구나
지지도 못하면서

〈선암사 연못〉
생이 쨍하고 흐물거리는 산사
노승은 한가로이 피리를 불고
배를 뒤집은 구름은
동백꽃 입에 물고
물속을 걷네

〈이별〉
손도 한 번 흔들어주지 않았는데
님은 갔습니다

잘못은 말을 부르지만
말도 이내 먹먹함이 되고 맙니다

어리석은 선택이 없지는 않았지만
님이 있어 대략 기쁨이었던 날들

님은 갔습니다

나는 구석에 처박힌 우산처럼
잊혀진 질문이 되어갑니다

내가 버린 내 속의 님
말만 남기는
자꾸 조각난 말만 부르는
말 때문에 내가 보낸
말의 어미
이별의 씨앗

〈가을〉
아 술 깨지 않는 아침처럼
이렇게 가을이 왔구나

느낌보다 말이 먼저 오다
느낌이 말이 되다
느낌이 말없이 오다
느낌이 없다

이 눈부신 가을
누가 이 느낌을 앗아 갔나

보고 싶다고 겨우 말했는데

이건 자본의 종말인가

계획된 내일처럼
니가 역겹다

하지만 거짓을 옹호하는
너의 법원
너의 생활
너의 섹스
를

뒤에서 하고 싶은 이곳

가을이 느낌도 없이 오고 있다
아무도 그립지 않게

〈義〉
기억이라는 의족을 달고
기우뚱기우뚱 걷는다
겨우 도착한 곳에서
누가 알려줬다
당신 다리가 없어
나는 그리움이란 의수로

낮은 포복을 해야 했다
나는 땅에 묻히고 있었다

〈봄의 무덤〉

하얀 개가
영혼의 문을 빠져 나갈 때
너는 육신의 문을 닫았다
바람이 키운 팽나무가 너를 품었지

하지만
생과 사를 가르는 이분법은 웃고 있었지
나갔던 하얀 개가 하얀 개를 데리고
영혼의 문으로 들어왔어
냄새나는 나의 생애를 뜯고 싶어
쌍으로
그리고 상석위에서
엉덩이를 맞대고 뜨거운 흘레를

죽음은 본래대로 포장되어
땅 속으로 배달되고
의심 많은 영혼은 개로 다시 사는
봄날의 오전 10시 35분
봄이 오고 있다

〈애월〉
오늘 하늘은
혁명같이
바다를 적신다
선지 같은 현무암이
붉다 지쳐 바람을 배알하면
노을 녘 애월은 바람도 혁명이다

너 있는 거기도 이와 같이 하루가 지겠지
너 없는 여기도 이와 같이 밤이 오겠지

배려버린 삶이 어디 있을까
살라고 살라고
자꾸 달구고 달구는
애월
너는 산과 바다와 하늘을
통째로 끌고 와 수혈한다

이 뜨거운 혁명
이 검붉은 사랑

파도는 춤을 추고
사람들은 노래하고
너의 손이 꽃이 되는

애월

〈뜨는 돌〉
얼마나 더 많은 구멍이 나야 너는 떠오를 수 있는 것일까
세월만큼의 굳은살이 구멍에 박히면 그때 작은 날개 하나 돋아
날까
문대도 문대도 갉아내도 갉아내도 니 몸은 줄지 않았으니
온몸이 증발되어 냄새로 사라질 그날을 기다려 인내하며
또 하루의 구멍 하나 추가하니 바람은 너의 방향을 잡고
혼돈은 너의 구멍에 스민다

지나고 보면
날아오른 것은
그냥 커다란 구멍 하나
해와 달이 그렇듯

〈어떤 독설〉
싱싱한 아침
느닷없이 습격해 오는 말벌처럼
하루가 느닷없다
내 사랑 보내고
사량도로 자진 유배되었던

그때도 호박벌에 쏘여
보건소로 실려 갔었지
그래 어쩜 너에게 필요한 건
벌침만한 독설인지도 몰라
침 퇴 뱉고
하루를 찜해두는 약간의 껄렁함 같은 거

나는 거짓 없이 벌에게 쏘여야 할 것이다
부어오는 체적만큼 저질러야 할 것이다

〈장주에게〉
나는 작고작고작아
나의 아침은 도박같이 온다
나는 의미를 묻지 않고 좋아했다
나는 고문기술자다
너 따위가 내 적이 될 순 없어
나는 만년이 가는 이야기에 대해 생각했다
부패 따위나 하는 정부 따위는 가소롭군
나는 작고작고작아 나비가 되는 꿈을 꿨다

春夢

나오는 사람들
춘향 / 몽룡 / 변학도
기남 / 이한림 / 월매 / 향단 / 방자
명월 / 땅꾼 / 임금
관속들 (이방, 군졸, 사령 등등)
기생들
민초들 및 그 외

때
조선후기

장소
남원

1. 추천사 (鞦韆詞)

오작교 근처 그네 터. 봄. 불여귀 울음소리.
춘향, 그네를 타고 있다.

춘향 향단아 밀어라. 울렁이는 이 가슴을 밀어 올려다오!

향단 배 밀 듯이요?

춘향 그래.

향단 (그네를 밀며) 보이세요?

춘향 안 보여. 향단아 나를 밀어라.

향단 달 가 듯이요?

춘향 아니 구름 밀고 가는 바람같이.

향단 (더 세게 그네를 밀며) 이래도 안 보여요?

춘향 지금 내가 얼마만큼 올라갔니?

향단 동천 끝이요.

춘향 동천 끝?

향단 서천 끝이요.

춘향 서천 끝?

향단 무섭지 않으세요?

춘향 아니.

향단 아씨. 뭐가 보이세요?

춘향 은하수.

향단 은하수!

춘향 내 님!

향단 내 님!

오작교 너머에서 이몽룡과 방자가 춘향이 그네 타는 모습을 바라
본다.

2. 월매의 꿈

월매가 꿈을 꾼다.

용 한 마리가 이리저리 돌아다니며 촛불을 먹는다.

나비 떼들이 날아오르다 용에게 잡아먹힌다.

월매, 꿈에서 깨어난다.

월매 길몽이야. 꿈속에 용이 보인다. 아가 우리 춘향아, 창포물에 머
리 감고 님 맞아 드려라. 님이 오시나 보다.

3. 춘향의 집

향단은 마당을 쓸고 있고, 월매는 마루 한쪽에서 곰방대로 담배를 피우며 주판을 놓고 있다. 한쪽에는 돈을 빌려간 사람들의 명단과 액수가 적힌 장부가 놓여 있다. 저녁을 먹고 난 후다.

서산에는 해거름의 붉은 빛이 돈다.

월매 (주판을 놓다 춘향의 방을 바라보며) 성 참판만 살아 계셨어도. 야속한 게 세월일세. 야속한 게. (담배연기를 내뿜으며) 늙어 신세 참 좋다! 젊어서는 이년 미색으로 온 남원 땅을 울렸건만 늙어지니 동네 개만 짖어대는구나. 어화 내 신세야. (계산을 계속하며) 박 씨는 내 돈을 홀라당 삼킬 심산가 본데, 어림도 없지. (엽전을 꺼내며) 돈, 돈 니가 없었으면 님 없는 나의 시름 어찌 달랬겠냐?

향단, 마당을 쓸며 돈타령을 부른다.

월매 박첨지, 이백 냥에 이자가 다섯 냥. 이 생원, 삼백 냥에 남은 돈이 오십 냥이라. 향단아, 아 왜 시키지도 않았는데 난데없이 비질이냐?

향단 야심하면 알게 될 거예요

월매 이년아, 밤에 바람난 수캐라도 찾아온단 말이냐? 작작하고 들

어가 저녁 설거지나 해.

향단 벌써 다 했어요.

월매 얼씨구 내 살다 별일을 다 보네. 아, 살살해! 먼지 나.

춘향은 가야금을 탄다. 가야금을 자진모리로 몰고 간다. 월매와 향단은 넘어가는 해를 보며 춘향의 가야금소리에 넋을 놓고 있다.

월매 아 좋다. 오늘 딸아이 손놀림이 유난히 경쾌하구나.

향단 (망설이다) 왜 아니겠습니까? 님이 오신다는데.

월매 누가 온다고?

향단 아니에요.

월매 아니긴 뭐가 아니야.

향단 …

월매 아 이년이.

향단 사실은…

월매 사실은?

향단 (월매에게 다가가 작은 소리로) 사실은 사또 자제 꿈 몽자 용 룡 자 몽룡 도련님이…

향단은 손짓 발짓을 섞어가며 낮에 광한루에 있었던 일을 알린다. 이때 춘향의 가야금소리는 휘모리로 몰아친다. 고하는 일을 마친 향단은 숨을 몰아쉰다.

향단 그래서, 오신답니다.

월매 이를 어쩌나 우리 춘향이 사달날 일 생겼네. 사람은 다 연분이 따로 있는 법인데, 이를 어쩌나? 이애 향단아 너 퍼뜩 들어가서 도련님 드실 술상 준비해라. 이를 어쩌나 이를 어쩌나? 꿈 몽자용 룡자라니! 간밤 꿈에 용이 보이더니 그 꿈이 허사는 아니구나. 향단아, 아니다. 아냐. 술상은 이 몸이 손수 준비할 것인게, 너는 이곳저곳 소지나 깨끗이 해두어라.

춘향 모는 들어가고, 향단은 집안의 구석구석을 소지한다. 개 짖는 소리가 들려온다.

향단 벌써 오시나? 도련님 급하기도 하시네. 이놈의 개들아 짖지를 마라. 우리 서방님 오신다.

개야 개야 검둥개야
사립문만 달싹여도 짖는 개야
청사초롱 불 밝혀라 우리 님이 오신다는데
개야 개야 우지 마라
멍멍 멍멍 짖지를 마라

이때 기남은 얼굴에 복면을 하고 땅재주를 넘으며 들어온다.
들어온 그는 주머니에서 남편 광대인형을 꺼내 그 인형을 조정한다.

기남 멍멍 멍멍 짖지를 마라.

인형을 조정해 즉흥 꼭두각시극을 한다. (1인 2역)
남편 광대가 술이 취해 집에 들어와 마누라 광대를 찾는다.

남편 여보 마누라 뭐 하는가? 남편이 왔으면 코빼기라도 내 비춰야
지?

기남 마누라가 어디 있어? 여기는 춘향이네 집이네.

남편 나는 개가 짖어서 우리 집인 줄 알았제 그것이.

기남 자네 실수를 했으니 그냥 가면 영 도둑놈이네.

남편 술꾼이 누운 곳이 집이지 니 집 내 집이 따로 있나? 그래도 내
미안은 하니 재담 하나 하고 감세. 사연이 곡절하니 웃지는 말
게.

기남 누가 막나? 하게.

남편 아 애미, 형님, 형수, 아우, 제수 할 것 없이 보리타작을 하는
시절에, 아 언챙이 노총각이 형수, 제수 힘쓰는 것이 영 마음에
걸렸던지, 아 팔 걷어 부치고 타작 판을 거두는데, 달래 언챙인
가 코가 찢어져서 언쟁이라고 짚을 달라는 것이 "형수 씹(짚)도
내 주소" "제수 씹도 내 주소" "어머니 씹도 내 주소"[4]

춘향은 발이 있는 곳으로 다가와 바깥의 정황을 살핀다.

월매 (빗자루를 들고) 아닌 밤중에 홍두깨도 유분수지, 뭘 달라고? 고
얀 놈, 니놈이 누구냐? 니놈이 여자들만 산다고 들이닥친 날강
도는 아니것지? 아니면? 아니면… 도련님이요? 아니면? 니놈이

4) 임석재 著 「한국구전설화집」(평민사)에서 인용

재주를 넘으며 사람 넋을 빼놓으니 니가 사람이냐? 도깨비냐? 야차냐? 어서 정체를 보여라. (사이) 남사스럽소. 도련님이요?

향단 도련님, 이 어인 장난이세요. (월매와 향단은 살금살금 기남에게 다가간다)

기남 (복면을 벗으며) 우와. 나 기남이요.

월매와 향단, 놀라 뒤로 나자빠진다.

기남 향단아 니가 도련님이라고 했냐? 도련님이라! 맞소. 내가 춘향이 도련님 되는 기남이오. 장모, 나 알아보겠소? 춘향이 대신 기생 된 명월이, 그 오라비 되는 기남이. 송기남. 춘향아! 춘향아!

춘향 …

기남 구경을 했으면 술 한상 내와야지. 섭하게 그리 서 있기만 하시오. 장모!

월매 장모라니? 돈은 다 주었는데 어디 와서 이 난리냐?

기남 난리라니? 그렇게 말하면 이놈 섭하지. 아 동생 팔아먹은 놈이 술 아니면 무슨 낙으로 살겠소? 돈보다야 정이 소중하지! 돈 필요 없으니 술 한 상 받아주시오. (코를 킁킁거리며) 가만 이 무슨 냄새요? 나 올 줄 알고 지지고 볶고 있었소? 장모! (인형을 보고) 한바탕 놀고 나니 배가 고프긴 고프지?

향단 장모는 누가 장모야? 떠돌이 광대 주제에.

기남 향단아 너무 팔시 말아라. 사람이 정분 트는데, 양반 쌍놈 따로 있겠느냐? 양반 쌍놈 따지자면 나 같은 광대가 춘향이 배필이

지. 춘향아, 서방님 왔으니 나와서 술 한 잔 올려라. 춘향아 춘향아!

월매 조용히 못해. 이놈아, 누가 듣겠다. 니놈이 복면 쓰고 돌아다니는 걸 보면 필경 사연이 있을 것인디, 혹시 니놈이 요즘 떠돌아다니면서 이 마을 저 마을 잘 사는 집만 털어 간다는 도적 떼는 아니겠지?

기남 어찌 그리 잘 아시오? 오늘밤 내 월매네 집 털러 왔수다. 그러니 춘향을 내놓든지 집을 내놓든지 하시오. 하하.

월매 그만큼 알아듣게 야그를 했으면, 내 여자가 아닌갑다 하고 포기할 일이지. 아, 그리 치이고도 내 딸을 찾어?

기남 (진지하게) 내 일편단심이오. 장모!

춘향 향단아. 웬 개가 와서 짖냐? 일없다고 일러라.

기남 (밀어내는 향단을 뿌리치며) 춘향아, 너무 야박하게 굴지 말아라.

춘향 향단아, 일 없다고 하지 않느냐! 어머니 돈이나 몇 푼 줘 보내세요.

기남 니년이 글줄이나 읽는다고 무슨 양반집 규수나 된 줄 아는 모양인데 어림도 없지.

월매 이놈아, 니가 먹기를 잘못 먹어도 크게 잘못 먹었나 보다. 천하의 비렁뱅이 꼴로 돌아다니는 게 딱해 명월이는 좋은 자리 구해 앉혀 주고, 니놈 섭지 않게 돈까지 얹어 줬더니 뭐가 어쩌고 어째? 장모라고? 어림도 없다. 우리 춘향이가 어떤 앤데. 너 같은 놈에게 내 딸을 내어줄 것 같으냐? 꼴 보기 싫으니 썩 물러가라.

기남 못 가겠다면?

월매　향단아. 너 관아에 가서 사람 좀 불러 와라.

기남　마음대로 해보시오. 내가 명월이도 팔아먹고 볼 장 다 본 사람인게. 나 인제 겁나는 것 하나도 없소. 차라리 옥방이 편하지. (인형을 보며) 안 그래?

월매　자네 이런 모습 보면 명월인들 마음 편하겠는가? 여보게, 그러지 말게. 좋은 게 좋은 거 아닌가?

기남　(마루에 앉으며) 내 춘향이 보기 전에는 한 발자국도 움직이지 않을 것인게, 그리 아소.

월매　춘향이 목소리 들은 거로 족히 알고 가게. 그리고 이제는 늦었어. 임자가 있는 몸인게. 사또 자제 이도령이 몸소 행차하신다고 하니 자네는 이제 그만 가보게나.

기남　사또 자제라고? 춘향아, 니가 물어도 아주 제대로 물었구나.

월매　(돈을 내어주며) 여기 있네.

기남　(안 받으며) 됐소.

기남　(꽃신을 마루에 내려놓으며) 이거나 명월이한테 전해 주소.

향단　꽃신이네!

월매　행패 부리다가 왜 동생 생각나나 보지? 그 와중에 명월이 생각은 끔찍이도 하네. 여기 온 속셈이 따로 있었구만.

기남　속셈?

월매　그 몸으로는 관아에 못 가신다? 자네가 죄를 져도 보통 죄를 진 게 아니구만.

기남　죄라? 누가 죄를 짓고 싶어서 짓소. 그나저나 잘 지내고 있는지…

춘향　어머니!

기남 알았다. 춘향아, 간다. 가. 월매, 내 없어도 우리 명월이 좀 잘
 보살펴 주소.

월매 …

기남 (일어나서 인형의 손을 움직여 인형의 눈물을 훔쳐 준다) 울지 마라
 울지 마. 나는 간다. 나는 가. 양반 종놈 없는 세상 보러 나는
 가. (인형을 잡아끌며) 가자. 가자구.

춘향 (발을 걷으며) 향단아, 소금 내다 뿌려라.

4. 춘향과 몽룡

방자 춘향아 사또 자제 이몽룡 도련님 드신다.

몽룡, 춘향이 방에 든다.

월매 사또 아시면 우리 모녀 죽을 것이니
이 일을 어쩌나. 이 일을 어쩌나.
향단아 술상 올려라.
주안상 올리고 물렀거라.
우리 춘향 백년해로 웬 말이냐
이 일을 어찌하나. 이 일을 어쩌나
이팔청춘 신랑 맞는다.
이 일을 어쩔거나 이 일을 어쩔거나
어절씨구 지화자
(월매 무대 한쪽에서 생수를 떠놓고 빈다)
모질고 모진 년이 무남독녀 춘향이를 낳아 이제 낭군을 맞게 하니
무량무진 신령님의 은덕이라
보살피고 보살피사
백년가약 성사되고
자손만대 길이길이 무병장수 무사태평

비나이다 비나이다 신령님께 비나이다
해신 달신 남원 지신 서해 용왕신께 비나이다
비나이다 비나이다

춘향이 방에서는 술잔이 오고 가고
바깥에서는 춘흥을 더하는 새소리가 농탕하다.
춘향과 몽룡의 그림자. 사랑가가 나올 법한 상황이 전개된다.

5. 확약

산과 들에는 들국화, 쑥부쟁이가 흐드러지게 피어있다.

그네에 앉아서 가볍게 그네를 흔들고 있는 춘향.

몽룡, 춘향을 한참 말없이 쳐다보다 춘향의 얼굴을 어루만진다.

몽룡 보고 또 보아도 이처럼 어여쁘니 니가 정녕 하늘에서 내려온
 선녀는 아니겠지?

춘향 천한 이 년을 이리 어여뻐 하시니 저는 몸 둘 바가 없지만 서방
 님 글공부가 걱정 돼요.

몽룡 꽃도 한철 내 너를 만나 공부한다. 니 눈과 몸 안에 세상의 비
 밀이 다 들어 있다.

춘향 꽃도 한철이라니 서방님이 저를 버리실까 조바심이 없지 않습
 니다.

몽룡 걱정 말아라. 남아일언이 중할진대, 내가 너와의 약속을 저버
 리겠냐?

춘향 천한 계집 때문에 이리 밤 행차를 하시다 아버님에게 들통이라
 도 날까 걱정되어서 하는 말입니다.

몽룡 기다려라. 때가 있을 것이다. 내 너를 만나다 찬 이슬 맞는 밤
 귀신이 된다한들 무슨 여한이 있겠느냐? 내 천하를 얻고도 너
 를 얻지 못한다면 그 또 무슨 소용이냐?

춘향 서방님 눈을 보고 있으면 서글퍼져요. 언제나 마음 편히 서방

님을 만날 수 있을까요? 언제까지 이렇게 숨어 만나야 하나요? 서방님 낮밤을 바꿔 지내시다 병이라도 나시면 저는…

몽룡 이렇게라도 만나니 다행이다. 나를 믿느냐?

춘향 어찌 저의 낭군을 의심하겠습니까. 다만.

몽룡 다만 뭐?

춘향 다만 서방님이 자꾸 야위어 가시니 걱정이.

몽룡 어디 야위어 가는 것이 나쁜이냐? 같이 야위어 가다 같은 날 같은 시에 죽는다면 그처럼 행복한 것이 세상에 또 어디 있겠느냐? (거울을 주며) 받아라. 너와의 약속을 지키겠다는 나의 신물이다.

춘향 (거울을 받으며) 서방님 왜 난 이리 불안하죠? 왜 버림받을 거 같죠?

몽룡 그런 말 하지 마라. 내가 너를 어떻게 버리겠느냐. 난 니가 나를 버릴까 걱정이다. 내 죽어도 너를 버리지 않겠다. 약조하마. (사이) 너는 죽거든 화초가 되어라. 나는 죽어 꽃나비 되었다가 꽃피고 새가 우는 춘삼월이면 내 니 품에 안겨 천년만년 살고지리라.

춘향 싫습니다.

몽룡 싫다니?

춘향 그러면 봄에만 만나지게요.

몽룡 그래, 그럼 니가 내 손가락이 되어라.

춘향 이 몸은 당신 것인데, 갑자기 왜 손가락이 되라고 하시나요?

몽룡 다 이유가 있다. 너의 섬섬옥수를 이리 주어라.

몽룡은 춘향의 손가락으로 자신의 가려운 코를 긁는다.

몽룡 아 시원하다. 하하.

춘향은 몽룡을 한참 쳐다본다.
둘은 손을 잡고 꽃과 풀이 무성한 곳으로 들어간다.
흔들리는 꽃들.

땅꾼이 망태기와 막대기를 들고 등장하며 뱀 타령을 부른다.

땅꾼 (노래를 부르다가 흔들리는 풀을 보고, 손에 침을 바르며) 가만, 큰 놈 같은데, 니놈들이 별 지랄을 다 떨어도 내 손을 벗어날 수 없지. 자 숨지 말고 좋게 말할 때 고개를 내밀어라. 꼬리를 감춘다고 내 모를 줄 알고. 개구락지를 잡아 먹냐? 용이 못된 이무기냐? (땅꾼은 막대기로 풀섶을 헤치고 막대기로 마구 친다) 이놈들 어디를 도망가. 거기 서 있어라. (춘향과 몽룡은 옷을 주섬주섬 입고는 민망함과 아픔이 서린 소리를 내며 풀섶에서 나온다) 애구 깜짝이야! 간 떨어지는 줄 알았네. 해도 졌는데 이곳에서 무엇들 하시오?

몽룡 (머쓱해 하며 엉겁결에) 낮에 옥비녀를 잃어서···

땅꾼 남정네가 비녀는?

몽룡 (맞은 머리를 만지며) 헌데, 댁은 누구시요?

땅꾼 나요? 나야 땅꾼이지. 뱀 잡아먹고 사는 땅꾼이지. 그나저나 젊은 양반 바지춤이나 오지게 매소. 허허.

춘향 서방님 어서 가요. 반지도 찾았는데.

땅꾼 반지! 어허 반지에 옥비녀라.

춘향 (얼굴을 붉히며) 서방님 가요.

땅꾼 쯧쯧, 젊은이, 양기 부족이야. 피골이 상접하고만.

춘향 고이 있는 사람을 느닷없이 패고는 그 무슨 말씀이요?

땅꾼 그러지 마시게. 누구는 왕년에 사랑 놀음 한 번 안 해 봤나? 보아하니 양반집 자제 같은데, 양기를 보존해야지. 젊은 나이에 뼈 삭아요. 젊은 양반 때 없이 으시시하고 다리에 힘이 없지?

몽룡 그걸 어찌 아시요?

땅꾼 척 보면 알지. 내가 이 생활만 삼십 년이 넘었소이다. 세월이 도사를 만든다 이 말이요.

춘향 (손을 잡아끈다)

땅꾼 갈 때 가도 내 말은 듣고 가시오. (뱀을 꺼내며 춘향 앞에 가져가며) 이 뱀이 영물이오. 운봉 박 첨지도 이 뱀 과먹고 새장가 들었고, 박석재 이 서방도 이 비암 먹고 허리가 나았소이다.

춘향 저리 치워요. 징그러워요.

땅꾼 어디 그뿐인가 백제 의자왕도 이 뱀 먹고 삼천궁녀 거느렸소이다.

몽룡 그게 그리 좋소?

땅꾼 백문이 불여 일식이라. 한번 드시겠수? 내가 손수 다려다 바치리다.

몽룡 춘향아 니 말대로 내가 요즘 영 시원치 않은데, 어떠냐 한 두어 마리 고아 나누어 먹자.

춘향 인삼 녹용 다 버려두고 어찌 뱀을 드시려 해요?

땅꾼 모르는 소리 작작하시오. 산삼 먹고 사는 게 이 백사요. 때 마침 내가 백사 한 마리 잡았으니, 젊은이 어서 가부간에 결정하시오. 내 약효는 지리산 뱀신을 걸고 약속하리다. 싫으면 관두고.

춘향 그리 좋으면 노인네나 드세요.

땅꾼 어허! 왜 뱀이냐? 잘 들어요. 낭자. (뱀의 성기 있는 부분을 누르자 뱀의 거시기가 나온다) 사람은 본시 요것이 하나이나 이놈은 둘이오. 해서 이 왼쪽으로 하룻밤 요 오른쪽으로 한나절 하루 온종일 암수가 붙어 있어요. 그러니 의자왕도 이 배암을 마다하겠소. 한번 먹어 봐요. 먹고 나면 배장구 된다니까 그러네.

춘향 남사스러워요. 도련님!

몽룡 배장구라니?

이때 방자가 뛰어 들어온다.

방자 (뛰어 오며) 도련님, 도련님, 사또께서 부르십니다. 서울서 동부승지 교지가 내려왔다고 내일 어머니를 모시고 서울로 떠나랍니다.

몽룡 뭐라고?

춘향은 말을 하지 못하고 떤다.
방자와 몽룡이 그녀의 양팔을 잡아도 떤다.

몽룡 춘향아, 춘향아

춘향 (떠는 목소리로) 저 저… 좀… 그… 네에…

몽룡 여보 땅꾼 어떻게 좀 해 보시오.

땅꾼 거참. 세상에. 이별에야 백약이 무용지물이지. 암.

7. 신임 변사또 부임

신임사또의 행렬이 무대를 몇 바퀴 돈다.
사또의 행차를 알리는 소리.

소리 신임 사또 납시오.

변학도 (자리를 잡으며) 나 남원부사 변학도는 남원 땅을 밟으면서 임금
의 녹을 먹는 지방관의 임무에 대해 다시금 생각해 보았다. 이
제 본관이 부임하는 마당에 육방들은 물론 남원 관아 관솔들은
나의 말을 깊이 새겨듣도록 하여라. 작금의 조선은 반상의 구
별은 물론, 사회기강이 말할 수 없이 문란해져 아래 것들이 큰
소리 치는 현실이다. 그러하려니와 일부 잡배들은 작당을 하여
관아를 위협하는 실정이다. 이에 본관은 허물어진 신분질서를
회복함에 혼신의 노력을 기울일 것이다. 이를 위해 철저한 호
구조사를 실시하여 흐트러진 군포와 조세제도의 기틀을 닦을
것이다. 그리고 무엇보다 치수와 관개사업을 위해 저수지 확보
가 시급한 실정이므로 전임 이한림 부사가 착수한 저수지 공사
를 빠른 시일 안에 마무리 지을 것이다. 이 자리에 모인 관속들
은 주상전하의 대리자로 법과 질서를 확립하고자 하는 본관의
심중을 십분 헤아려 본관의 업무수행에 차질이 없도록 해야 할
것이다. 이러한 본관의 뜻을 거스르는 자는 신분고하를 막론하
고 법의 이름으로 엄중 처벌할 것이니 그리 알라. 그리고 이와

같은 본관의 뜻을 모든 남원 백성들에게 주지시키도록 하여라. 이방은 앞서 말한 일들을 서둘러 시행해야 할 것이다. 첨언하여 저수지 공사는 본관이 직접 지휘할 것인즉 이방은 만반의 조처를 취하도록 하라.

8. 춘향의 그리움

그네 터.
춘향은 그네에 앉아서 먼 산을 쳐다보다 몽룡이 信物로 주고 간 거울을 들여다보고 있다.

향단 아씨, 꽃구경 가요. 순자강에 가서 뱃놀이도 하고 여귀 꽃도 봐요. 네?

춘향 (거울만 본다)

향단 건너 마을 꽃분이 알죠? 그 애도 온댔어요.

춘향 (일어나 그네가 달려 있는 나무에 기대어 먼 산을 바라본다) 한양서 내려온 사람 없니? 향단아.

향단 강아지도 한 마리 준다고 했는걸요. 자기네 삽살개가 새끼를 열 마리나 났대요. 글쎄.

사이, 춘향은 개의치 않고 거울을 보고 있다.

춘향 향단아, 이 사람이 누구니?

춘향은 그넷줄에 목을 매고 죽으려 한다. 향단은 춘향을 말린다.
멀리서 불여귀의 울음소리. 향단은 버들잎으로 피리를 분다.
멀리서 들리는 나발 소리. 길게 한 번 울린다.

향단 벌써 시간이 이렇게 됐나? 저수지 공사 끝나는 소린데… 아씨
 들어가요. (사이) 남자들은 다 저기 끌려가서 일한다고 하던데
 요. 아씨. (사이) 아씨 들어가요. (나발소리가 길게 한 번 짧게 세
 번 반복하여 울린다) 어, 무슨 일이 생겼나 봐요? 저 소리는 위급
 할 때 소린데… 누가 도망을 가나?

월매 (달려오며) 춘향아, 일 났다. 사또께서 니가 현신을 안했다고 노
 하셨어. 사령이 와서 너를 찾어. 이 일을 어쩌니? 그래 이 일을
 어째?

위기상황을 알리는 나발소리 계속된다.

9. 변학도와 춘향 (동헌)

변학도 관기 주제에 기생 점고시 현신을 안 해!

이방 그게 사실은… 대비 정속하고 구관 자제 도령님과 통정한 후 수절 중이라.

변학도 천기가 수절을? 말도 되지 않는 소리 하지 마라.

월매 명월이가 춘향이를 대신하여…

변학도 명월이라니? 나는 대비를 허여한 적 없다.

월매 그럼 우리 춘향이는 어찌 합니까?

변학도 어찌하긴? 수청을 들어야지. 춘향아 정말 니가 수청을 못 들겠느냐? 고개를 들어라.

춘향 소녀는 이미 낭군이 있는 몸으로 그이와 백년가약을 맺었사오니 어찌 사또의 수청을 들겠습니까?

변학도 (춘향의 얼굴을 보며) 낭군이 있어도 관기는 관기인 법. 본관은 법대로 명할 뿐이다.

춘향 일부종사함이 아낙의 도리인 줄 알고 있습니다.

변학도 이런 이런, 구관 자제가 사람을 아주 버려 놓았구만. (타이르듯이) 춘향아, 니가 사대부집 아낙은 아니지 않느냐? 그리고 춘향아, 양반은 양반의 도리가 있는 것이고 천기는 천기의 도리가 있는 것 아니냐? 그런데 너는 어찌 니 신분을 벗어나는 망언을 하느냐?

춘향 머리 올린 여자에게 수청을 들라는 말은 불가합니다.

월매 사또 차라리 제가 수청을 들겠으니 우리 춘향이만은…

변학도 어허 이리 말귀를 못 알아듣는다. 나라 재산을 관리하는 것이 본관의 임무임을 너희는 모르는가? 관기는 나라의 재산으로 비록 인간의 모습을 하고 있다고는 하나 나고 듦을 주관할 수는 없다. 춘향아, 누구의 허락으로 니가 백년가약을 맺었느냐? 그리고 니가 대비 정속하였다고 하는데, 이것은 춘향이 너 일 개인의 문제가 아니다. 돈만 있으면 너나없이 정승판서 될 수 있다면야 삼강오륜이 무슨 소용이냐? 돈이면 다 된다는 방자함. 그 방자함이 나라를 썩게 만들고 있으니, 이를 본관은 결코 간과하지 않을 것이다. 폐일언하고 수청을 들라. 만약 이를 어길 시 목숨을 부지하기 힘들 것이다.

춘향 사또께서 법을 이를진대, 경국대전에도 수절이 명시되어 있는 것을 모르십니까?

변학도 천기, 천기 너는 천기란 말이다. 내 말을 못 알아듣느냐?

이방 춘향아 아서라. 사또의 심기를 건드려 득 될 게 무엇이냐? 간 사람은 잊어라. 잊고 수청 들면, 사또 호방하니 그냥 계시겠느냐?

변학도 니년이 공맹을 배웠다고 허나, 반만 알고 반은 모르는구나. 수절이 천기에겐 천부당만부당하다. 이방, 춘향이 이름을 기안에 다시 적어 올려라.

월매 사또 너무합니다.

변학도 너무하긴 니가 천기이니 니 딸이 수청 드는 일은 당연지사지.

춘향 수청을 드느니 차라리 죽겠습니다.

변학도 뭐라고 니가 나를 능멸하느냐? 발칙한 계집. 여봐라 형리 대령 시켜라. 니가 정녕 수절을 고집한다면 별수 없다. 거역하면 죽

음뿐이다. 여봐라.

춘향 바라는 바입니다.

월매 안 돼요. 안 돼. 안 돼. 춘향아 정절이 다 뭐고 수절이 다 뭐냐? 살고 봐야지. 사또 이 불쌍한 년 봐서 그 말은 물리십시오. 이 년 책임지고 딸년을 설득해 볼 것이니 말미를 좀 주십시오. 이 방 뭐해요? 사또께 잘 좀 말씀해 주시오. 옛정을 생각해서라도 이방이 잘 좀…

이방 사또 귀 좀…

변학도 (생각을 하다가) 그 말도 일리가 있다. (다시 다감한 어조로) 춘향 은 들어라. 내 니 오늘 하는 것을 보면 당장 참형에라도 처하고 싶지만, 특별히 너의 어미의 간곡한 청을 가상히 여겨 이틀의 말미를 줄 것이니 마음 고쳐먹고 본관의 명에 응하도록 해라. 이틀간이다. 이틀!

월매 고맙습니다. 고맙습니다. 사또.

월매와 춘향이 나간다.

변학도 소문대로 천하절색은 절색이로고. 벌써 눈에 사무쳐.

이방 여부가 있겠습니까. 춘향이 때문에 폐인 많이 됐습죠.

변학도 내 일찍이 수많은 여자를 만나 보았지만 저다지 마음을 휘저어 놓는 여색은 처음이다. 니 말대로 한다면 춘향이 순순히 나의 수청을 들겠느냐?

이방 문제는 명분이옵니다.

변학도 천기에게 명분이 가당하냐?

이방　그 말이 아니라. 사람들 눈이 있다는 말씀입니다.

변학도　내가 누구 눈치 보는 사람이더냐.

이방　아무리 춘향이 천기이기는 하나 구관 자제와 통정한 사이이고 지금 사또가 무리를 해서 춘향을 취한다면 뒷말이… 사또, 극약처방은 뒤로 미루어도 늦지 않을 것 같습니다. 그리고…

변학도　그리고.

이방　월매, 비록 퇴기이나 모아둔 돈이 많으니, 만약 춘향이 사또의 수청을 아니 들겠다고 하면 돈을 요구하시면 되지 않겠습니까?

변학도　이 사람아 내가 돈 때문에 이러나?

이방　물론입죠.

변학도　돈이 아니면?

이방　춘향을 가지셔야죠. 그러자면 돈보다 먼저 명월이를…

변학도　명월이를?

이방　문제는 명월입니다. 명월이가 없어야 기안에 성춘향이라는 이름 석 자를 올릴 수 있는 것 아닙니까? 그래야, 명분이 섭니다.

변학도　명월이를 어찌 하면 좋다는 말이냐?

이방　제거하셔야죠.

변학도　어떻게?

이방　도망가게 하시면 그 뒷일은 소인이 알아서 하겠습니다. 일단 명월이 없어지면 월매도 할 말이 없고 그때에 춘향을 들라고 이르시면 될 것인데, 월매가 끔찍이 무남독녀 춘향을 위하는 고로, 수청을 면하는 대가를 요구하시는 겁니다.

변학도　월매가 돈이 많다며? 돈을 가져오면.

이방　월매가 그럴 사람이 아니기에 하는 소리입니다.

변학도 월매가 그럼 돈을 안 내고 …

이방 춘향 모가 돈은 있으되, 욕심도 많습죠. 춘향이 사또 수청을 들지 않는다고 하면 돈을 요구하시는 겁니다. 그러면 월매가 춘향을 설득할 것인데, 춘향이 효성 또한 지극한 지라 월매의 청을 거부하지는 못할 것이라 이 말입니다. 해서 돈을 요구하시되 월매가 감당 못 할 만큼 많이 요구하시면 그러면…

변학도 그러면 춘향 모는 기필코 춘향을 설득, 나에게 보낼 것이라 이 말이지.

이방 그렇죠.

변학도 역시 이방이야! 그런데 명월이를 어떻게 처리한다. (사이, 생각한다) 좋다 이방, 명월이는 내가 알아서 하지.

10. 변학도와 명월 (사또의 방)

기생들이 차례로 변학도의 방에 술상을 들고 들어갔다가 사또와의 관계를 달거리 핑계 대고 다 거절한다. 치마를 들면 고쟁이에 모두 붉은 물이 들어 있다. 기생들은 사또의 수청을 들기 전에 모두 닭의 피를 구해 고쟁이에 바르고 들어온다. 사또는 계집들을 몰아낸다.

변학도 이년들이 모두! 명월이 들라 해라.

소리 명월이 들랍신다.

명월 (술상을 들고 들어가며) 부르셨습니까? 사또.

변학도 니가 방년 몇 살이더냐?

명월 소녀 열여섯입니다.

변학도 열여섯? 명월아 내가 죽으라고 하면 죽겠느냐?

명 월 갑자기 죽으라니…

변학도 죽기는 못하겠다?

명월 …

변학도 니가 돈을 받고 여기 팔려왔으니 돈을 주면 죽기라도 하겠느냐? 얼마를 주랴? (사또는 엽전을 한 냥 바닥에 던지며) 한 냥이면 되겠느냐? 아니면 닷 냥? 그것도 아니면 오십 냥? 백 냥? 그것도 아니면 이 꾸러미들 다 주면 되겠느냐? 어서 주워라. 니 돈이다.

명월 …

변학도 이 사또의 말이 말 같지 않느냐? 어서 돈을 주워라.

명월 사또 고정하세요. 어찌 이러십니까?

변학도 어서 돈을 주워. 니년 저승 노잣돈이나 해라. (명월은 돈을 주워 변 사또에게 주려 한다)

명월 사또 어르신의 은덕에 먹고 입는 것으로 족합니다. 노여움 푸십시오.

변학도 기특한 기집이로고. 이리 가까이 와 보아라. 저고리를 벗어라.

명월 (망설인다)

변학도 벗으라니까? (명월이는 망설인다) 내가 벗겨주마 (변학도 피하는 명월을 쫓아가며 저고리를 벗기려 한다)

명월 (쫓기다 자진하여) 제가 벗겠어요.

변학도 웬 멍이냐?

명월 사또 오늘은 술이 과하시니 누워 잠을 청하시죠.

변학도 어느 놈과 놀아나다 이 모양이 되었느냐? 어느 놈이냐? 어서 바른 대로 고해라.

명월 어제 사또께서…

변학도 고얀 년이로고.

명월 (저고리를 집으며) 못난 소녀 이제 그만 물러가겠습니다.

변학도 내 허락지 않았다. 거기 앉아라.

변학도는 명월을 덮치려고 한다.

명월 (사또를 물리치면서) 참으세요 사또. 소녀의 몸이 더럽습니다.

변학도 니년이 비단 나 하나만을 상대하지 않았으니 본시 더러운 계집

이 아니냐? 이리 오너라.

명월　이년이 달거리 중이옵니다.

변학도　천하에⋯ 어제도 멀쩡하던 년이 갑자기 달거리라니! 더러운 년. 내 다 알고 있다.

명월　오늘부터 시작되었습니다.

변학도　오늘부터라고? 그럼 아래를 보여라.

명월　사또 왜 천한 것의 추한 꼴을 보려 하십니까?

변학도　추잡한 것은 니년 이다. 입 닥치고 어서 아래를 보여라. 어서.

명월　사또

변학도　니년들. 니년들이 나를 속여. 어서

명월　무엇을 속인다고 하십니까?

변학도　몰라서 묻느냐? 어서 벗어 보라니까. (사또는 거칠게 명월을 옷을 찢듯이 벗기려한다)

명월　어찌 이러십니까? 사또!

변학도　닭 피, 닭 피를 바른다며?

명월　(피하며) 닭 피라니요?

변학도　이년이 점점. 어서 벗어봐. 닭 피를 바르고 들어와 달거리라고! 그냥 넘기지 않겠다. 어서 벗어.

명월　금시초문입니다. 소녀 그런 일 없습니다. 어찌 사또를 속이겠습니까?

변학도　모른다고? 이런 발칙한 년 같으니라구.

명월　정말 모르는 일입니다.

변학도　천하의 변학도를 속이려고? (잠시 멈추고) 벗기랴? 벗을래?

명월　소녀 진정코 달거리 중입니다.

변학도 달거리 중이라고. 달거리도 전염되더냐? 여봐라 밖에 아무도 없느냐? 가위 가져 와라.

명월 왜 이러십니까? 사또.

변학도 닭 피를! 괘씸한 것들.

사람 하나가 가위를 가져다 변학도를 준다.

변학도 니년이 벗지 않겠다면. (변학도는 가위로 명월의 머리를 쥐 파먹은 것처럼 자른다) 감히 내 말을 거역해? 본관의 청을 거부해! 모두 빡빡 깎아 선원사 비구니로 만들고 말겠다. 여봐라 이년을 끌고 나가 삭발을 시켜라. 보기도 싫다.

명월은 변학도의 가위를 빼앗는다. 그 가위로 변학도의 성기 부분을 찌르려다 잘못하여 무릎을 찌르고, 변학도가 비명을 지르는 사이 그의 상투를 자른다. 비명을 듣고 들어온 포졸들이 명월을 포박해서 나간다.

명월 이 천하의 죽일 놈아! 나 죽고 니놈 죽어 저승에서 만나면 내기필코 니놈의 물건을 잘라 버리고 말겠다. 저승에서 만나자. 죽어 빨리 내려와라. 내가 그날을 손꼽아 손꼽아 기다리겠다.

11. 명월의 처형

관기들이 모여 있다.

군졸들은 명월을 끌고 나온다.

명월은 삭발머리다. 심하게 구타를 당해 늘어져 있다.

가뭄 중으로 태양이 작열한다.

변학도 다 모였느냐? 내 오늘 관기의 도리를 저버린 계집의 최후가 어떤 것인지 너희들에게 똑똑히 보여 주겠다. 저년을 나무에 묶어라.

변학도는 다리를 절며 명월에게 다가간다.

명월에게 다가가서 그녀의 입에 엽전을 집어넣으려 한다.

그녀는 그 엽전을 뱉어 버린다.

명월 천벌을 받을 놈!

변학도 고얀 년, 아직도 주둥아리는 살아 있었구나. 저년의 입을 틀어막아라. 명옥이 어디 있냐?

명옥 부르셨습니까?

변학도 누가 닭 피를 바르라고 했느냐?

명옥 그것은…

변학도 누가 닭 피를 바르라고 했는지를 묻고 있다. 니년도 명월이 꼴

당하지 않으려면 바른 대로 고해야 할 것이다.

명옥 그것은 명월이옵니다.

변학도 계월아 명옥이 말이 맞느냐?

계월 저는 잘 모릅니다. (사이, 눈치를 보다) 맞습니다. 우리들을 모아 놓고 닭 피를 바르자고 한 것은 저년 명월이옵니다.

변학도 옥단아 저년이 뭐라 그러드냐?

옥단 저년이 사또께서 이불 대신 콩을 깔아놓고 하신다며 주둥이를 나불거렸습니다. 그러하니 닭 피 바르자고…

변학도 홍옥이!

홍옥 네, 저 명월이 년이 그 짓을 우리한테 시켰습니다.

변학도 몹시 갈증이 나는구나. 해월아.

해월 맞습니다. 저런 기집 때문에 비도 안 옵니다. 저년을 죽어야 시원합니다. 저년 때문에 열나 죽겠습니다.

기생들 네 맞습니다. 명월이 저년이 우리에게 그 짓을 시켰습니다. 저년을 쳐 죽여야 합니다. 저년을 죽여야 후한이 없습니다. 저년을 죽여야 시원합니다. 저년을 쳐 죽여야 합니다. 저년을 쳐 죽여. 저년을 쳐 죽여라. 죽여!

변학도 (광적으로 악을 쓰며, 물을 마신다) 그래, 죽여 죽여라. 죽여 죽여 죽여라. 아 시원하다. 죽여라 죽여…

기생들은 앞에 있던 돌을 들어 명월을 향해 던진다. 비명을 지르는 명월. 비명과 함께 변학도에 대한 저주가 쏟아진다. 처음에는 입이 막혀 들리지 않다가 입을 막고 있던 것이 풀어진다.

명월 금수만도 못한 놈

하늘이 울 것이다. 하늘이 노하실 것이다.

니놈 취해 흥청일 때 백성들은 피 흘리고, 풍악소리 드높을

때, 원망소리 높아질 것이다.

저수지에 빠진 혼들이 나타나서 니놈 목을 조를 것이다.

니놈이 하늘을 울리고도 무사할 것 같냐? 백성이 울면 하늘이

운다. 하늘이…

오… 라… 버… 니… 오… 라… 버… 니… 오…

변학도 (물 한 바가지를 퍼 명월의 얼굴에 부으며) 이년이 썩어 해골만 남

을 때까지 나무에 매달아 놓아라. 그리고 이년을 풀어 내리는

연놈은 이같이 될 것이니 그리 알라.

포졸들은 그녀를 나무에 매단다.

12. 이몽룡의 어사 제수

이몽룡은 과거시험에 장원급제하여 왕으로부터 봉서를 받는다.

임금 (소리) 작추에 호남이 실농하고 금년엔 가뭄이 들어 민정이 흉흉하다기로 너를 전라어사로 택출하여 보내니, 각 고을 수령들의 선악을 가려 신상필벌하고 백성의 우락질고사를 세세히 탐지하여 보고하도록 하여라. 그리고 근간에 탐관오리들이 들끓어 민심이 이반되고 있음은 물론, 민심을 등에 업고 모반을 꾀하는 자들이 많다하니 탐관오리는 물론 역모자들도 엄중히 발본토록 하여라.

몽룡 성은이 망극하여이다. 주상전하의 교지를 한 치의 착오도 없이 시행하겠습니다.

몽룡, 부친에게 하직인사를 한다.

이한림 가는 길에 남원부에 들리거든 변 부사에게 안부 전해라. 변 부사와 나는 일찍이 동문수학한 사이이니 어사라고 방만히 굴지 말고 나를 대하듯 대해야 할 것이다. 그리고 이건 애비로서 하는 말인데, 돌아오는 길로 혼례를 올리도록 하여라. 우의정 대감이니 근황을 묻더라. 그 따님은 똑똑하기로 소문난 재원이다.

몽룡 저는 이미 마음에 두고 있는 정인이 있어서…

이한림 애미에게 들어 안다. 안 된다. 그런 여자를 데려다가 대를 이을 수는 없다. 너는 종손이 아니냐? 정실을 봐야지. 젊었을 때는 누구나 앞뒤 가리지 않고 덤벼들지만 지나고 나면 한갓 꿈에 불과하다. 너도 이제 집안을 이어갈 장손으로 경솔하게 행동하지 말아야 할 것이야.

몽룡 그렇지만 아버님…

이한림 그리 알고 어서 출발해라. 여자란 수렁과 같아 집착할수록 더욱 깊숙이 빠져들기 마련이어서 종당에는 헤어나기 힘든 법이다. 어서 가거라.

몽룡은 길을 떠난다.

이한림 여봐라. 거기 아무도 없느냐?

하인 불러 계십니까?

이한림 (편지를 내어 주며) 너는 이 길로 바로 남원으로 내려가 이 편지를 변 부사에게 전해라. 화급한 편지이니 서둘러야 할 것이다. 그리고 이 편지가 누설되는 날이면 몸 보전하기 힘들 것이니 그리 알라.

하인 소인 한두 번 하는 일도 아닌데, 여부가 있겠습니까.

13. 춘향과 변학도 (다시 동헌)

월매 춘향아. 니가 이 애미 속을 썩여 죽일 작정이냐?

춘향 심려 말아요. 이 몸 하나 죽으면 다 해결될 일이에요.

월매 너도 명월이 짝 나는 날이면 너 없는 세월을 내 어찌 살아가라고 하느냐? 지금이라도 늦지 않았으니 사또의 말을 들어라. 무심한 이도령인지 개도령인지는 잊어버리고 말이다. 그놈이 사람의 자식이라면 몇 년이 넘도록 편지 한 장 없을 리 없다.

춘향 잘 되어도 내 님, 못 되어도 내 님입니다. 어머니.

월매 그놈이 이불 속에서 한 말을 믿어? 애시당초 너를 두고 떠난 것부터 말이 안 된다. 그놈이 쓴 물 단물 다 빼먹고 버린 거라구. 그래 내가 뭐라던, 잊고 속 차리라고.

춘향 어머니! 어머니 그런 말 하시려면 여기 오지 마세요. 내 욕하는 것은 괜찮지만 서방님은 욕하지 마세요. 내 좋아서 한 일이에요. 다시 한 번 서방님 욕하시면 이년 어머니를 다시는 안 보겠어요.

월매 열녀 났다. 열녀 났어. 이 애미보다 그놈이 중하단 말이냐? 기껏 키워놓으니 하는 말 좀 보소. 그 님인지 놈인지 때문에 집안 말아먹게 생겼단 말이다. 너도 머리가 달린 년이면 생각을 좀 해봐. (설득조로, 울화를 가라앉히며) 춘향아 니가 수청만 들면 사또가 가만히 계시겠느냐? 남원 땅이 다 니 것이 될 것인데… 그리고 몽룡이 무엇이 되어 돌아올 줄 알고 기다려? 이 애미 애간

장 녹이지 말고 애미 말 들어라. 명월이도 죽고 이젠 벗어날 길 없다니까.

춘향 어머니는 제 목숨보다 돈이 더 중한 분이니 집에 가서 하시던 일이나 계속하세요. 아니면 아주 사또한테 나를 팔아먹든지.

월매 내가 돈 때문에 이러는 줄 아니? 이 어리석은 것아 생각을 해봐라. 내가 있는 재산 다 팔아 갖다 바친다한들 니가 풀려날 성싶으냐? 사또가 바라는 건 너지 돈이 아니야. 이 애미가 돈만 중히 여긴다고? 세상에 세상에 이런 박대가! 금수도 지 애미에게 이리는 안한다. 죽든지 수청을 들든지 니 맘대로 해. 이제 너는 내 딸도 아니야.

소리 사또 납시오.

사또 춘향아 이제 니가 마음을 고쳐먹었느냐? 아직도 한양 간 서방 생각에 잠 못 이루는 건 아니겠지? 네 몰골이 말이 아니구나.

춘향 …

사또 왜 말이 없느냐? 말이 말 같지 않느냐?

춘향 소녀의 마음 변함없습니다.

사또 그럼, 월매.

월매 사또도 아시겠지만 지금 그렇게 큰돈을 어디서 구한단 말이요.

사또 돈이 없어?

춘향 소녀의 정절을 돈으로 살 수는 없을 것이옵니다.

사또 니년이 정절을 돈 주고 사는 것이지 누가 정절을 돈으로 산다는 말이냐?

춘향 당나라 현종도 양귀비 미색에 빠져 국사를 그르쳤사온데, 어찌 사또마저 이러시오?

사또 내가 미색에나 혹하는 사람으로 보이느냐? 니년이 정녕 명월이를 보지 못해서 그런 말을 하느냐?

춘향 차라리 소녀를 죽여주십시오.

사또 니년 하나 죽이는 것은 손바닥 뒤집는 것보다 쉬운 일. 허나 내가 니년의 수청을 받지 않고는 남원 땅을 떠나지 않을 것이다.

춘향 충신은 불사이군이요, 열녀 불경이부절을 사또는 어이 모르시오, 사또님. 대부인 수절이나 소녀 춘향의 수절이나 수절은 일반인데 수절에도 상하가 있습니까? 사또도 국운이 기울어 도적이 강성하면 두 임금을 섬기리오?

사또 이년이 듣자듣자 하니까 못하는 말이 없구나.

월매 사또! 춘향아.

춘향 사또가 두 임금을 섬기지 않을 진데 어찌 제가 두 낭군을 섬기리까? 수절 부녀자를 강탈함이 백성을 위하고 부모를 위하는 도리절차입니까?

사또 이런 발칙한 것. 니년이 천기 아니냐? 감히 니가 나를 가르치려 해. 설사 몽룡이 너를 데려간들 몽룡의 모친이 너를 정실로 들일 것 같으냐?

월매 춘향아 잘못했다고 빌어라. 수청 들겠다고 빌어라. 아가 춘향아. 어여.

춘향 대비 정속한 몸입니다.

사또 대비 정속한 계집이 대비한 계집이 죽으면 어찌해야 하느냐? 이미 명월은 죽었으니 누가 그년의 일을 대신할까? 니년도 명월이처럼 죽고 싶어 안달이 났느냐?

춘향 그건 사또의 지나친 음욕 때문에 생긴 일이 아니옵니까?

사또 이년이 점점. 저년을 당장 하옥시켜라.

춘향 죽기는 한가지이니 죽여주시오.

이방 춘향을 하옥하라는 명이시다.

월매 안 돼요. 안 돼. 이 일을 어찌해 이 일을. 춘향아 이 무슨 날벼락이냐? 어서 수청을 들겠다고 아뢰라. 어서

사또 내가 니년을 죽여서라도 내 곁에 두고 말겠다. 뭐 하느냐 하옥시켜라.

14. 민초들의 고초와 반란

보름달.

저수지 제방 근처.

기남은 나무에 매달려 있는 명월의 시신을 끌어내린다.

제방 위에서는 여자 하나가 죽은 남편을 좇아 죽으려고 하고 있다.

아낙 산과 들이 타네 타네
갈 곳 없이 마음 타네
어-어-허 어허-어

달아 달아 밝은 달아
비춰다오 내 님 간 곳
이 몸 갈 곳 비춰다오
어-어-허 어허-어

불쌍하다 인생살이
죽어지면 가뭇없다
가네 가네 나는 가네
물속 달님 보러 나는 가네
어-어-허 어허-어

아낙은 신발을 제방 위에 올려두고 치마를 뒤집어 쓴 채 몸을 저수
지에 던진다.

기남 명월아 오라비다. 어떻게 해야 니 한을 풀 수 있겠니? 팔다리는
누구 주고? 이 꼴로, 오라비를 보려고… 명월아… (입을 틀어막
고 있는 헝겊을 풀며) 무슨 말 좀 해봐라. 구천을 헤매이면 내려
와 말 좀 해봐라. 이 오라비 니 소식 듣고 천추의 한이 뼛속까
지 스며 이제야 왔다. 명월아.

땅꾼 거 뉘시오? 어서 피하시오. 관아에서 알면 절단 나요.

기남 너를 묻어 주려고 이 못난 오라버니 이제야 왔다. 말 좀 해봐
라. 오라비 좀 쳐다보라구.

땅꾼 오라버니구만. 이리 기구한 남매가 또 있을까? 천하에 그런 일
은 다시는 없을 것이구먼. 어떻게 사람을 그 모양으로… 천벌을
받아도 곱게 못 받을 거외다. 내가 뱀을 잡아 먹고 살아도 뱀한
테도 그렇게 안 하는데… 변학도인지 똥학도인지 사람도 아니
야. 칠십 평생 내 그런 일은 본 적이 없구만 쯧쯧.

기남 내 이 빚은 기필코 갚고 말겠다. 명월아. 변학도 기다려라. 니
놈이 만든 저수지에 바로 니놈이 매장될 날도 얼마 남지 않았
다. 니놈 살이 물고기한테 뜯기고 나면 니놈 해골을 건져 노리
개로 만들어 주마. 방방곡곡을 돌며 니놈의 해골에 오줌을 받
으리라.

땅꾼 저수지 만든다고 장정 몇을 죽였는지… 산 사람들은 하나둘 도
망가고… 남자아이를 낳으면 귀신같이 알아서는 장정 이름으
로 명부에다 올려놓고 문이 닳도록 찾아와요. 일 나와라 득달

하고… 아길 안고 관청에 가면 알 바 아니니 부역 면하려면 돈 내라 하고… 그걸 견디지 못한 애비는 지 자식의 목을 조르고… 갖다 묻으면 어떻게 알았는지 개들이 흙을 파헤치고 그 어린 것의 창자를… 지옥이야, 지옥… 비는 안 와 뱀도 꼬리를 감추고, 논바닥은 쩍쩍 갈라져 볏모는 거뭏게 타는데, 물이란 물은 저수지로만 고이고… 저수지에 몸 던진 사람만 여럿 돼요. 건져 놓으면 사람 머리가 소머리보다 큰 게… 정말 죽일 놈이지. 암 죽일 놈이고말고. 그 벌을 어찌 다 받으려고… (북소리) 오밤중에 이 무슨 북소리요.

기남 걱정 마세요. 우리 친구들이니까. (삼베로 만든 복면을 명월의 머리에 씌워 준다) 더 이상 보지 마라 명월아. 이 험한 세상을… 이 오라비의 울분을…

땅꾼 그럼 당신네들이 고을 찾아다니며 탐관오리를 응징한다던…

기남 당신도 우리와 같이 가겠소?

땅꾼 마음 같아서는 살무사라도 풀어 그놈을 독살시키고 싶지만, 이미 늙은 몸이라 짐밖에 더 되겠소. 몸이 늙지만 않았어도 이 막대기로… (막대기를 휘휘 저으며 때리는 흉내)

기남 이 아이를 부탁합니다.

기남은 동생의 시신을 땅꾼에게 넘긴다. 이때에 남자 몇몇이 해골들을 들고 나와 북장단에 맞추어 춤을 춘다.
이들은 일명 포건적으로 머리에는 삼베로 만든 복면을 쓰고 있다.
그들은 기남과 함께 주문을 외운다.

"걸군굿, 초라니패, 남사당, 여사당, 사대치, 포건당"

"걸군굿, 초라니패, 남사당, 여사당, 삼대치, 포건당"…

기남은 제방 위로 올라간다.

기남 남원 땅 백성들은 들으시오. 우리는 도탄에 빠진 중생과 같이
하기 위해 봉기하오. 사람이 태어남에 존비귀천 없거늘 주리고
병드는 것은 우리뿐이니 깔린 것이 시체와 인골이오. 이 어찌
하늘이 통탄할 일이 아니겠소. 보시오 이 저수지가 누구의 배
를 채우고 있는지를. 얼마나 더 많은 사람들이 변학도의 제물
로 희생이 되어야 합니까? 논바닥 갈라지고 마음도 갈가리 찢
긴 여러분 앉아서 당하기만 할 것입니까? 곡괭이와 삽을 들고
나오시오. 저수지를 허물어 물꼬를 트고 남원관아로 몰려갑시
다. 아직 우리가 살아있음을 똑똑히 보여 줍시다. 잔악한 도배
와 맞서 당당히 싸웁시다. 죽은 원혼들도 우리를 도울 것이니
두려움 없이 나갑시다. 하늘도 우리 편, 무엇이 두렵소이까?

북소리 점점 커지고 사람들의 아우성도 따라 커진다.
사나이들은 격렬한 춤으로 진격의 분위기를 고조시킨다.
긴 나팔을 든 사람은 신호음을 낸다.
이때 군졸들이 나타난다.

소리1 역모다. 역모다.

소리2 반란이다. 반란이다.

소리3 반도의 괴수를 잡아 들여라.

기남은 칼을 뽑아 덤벼드는 군졸들과 싸운다. 한참 싸움이 진행되는
데, 역부족으로 밀린다. 군졸이 그를 잡으려 몰려든다. 기남은 군졸
몇 명을 베나 역부족이다. 그는 체포당하고 만다. 그는 포박이 된
채로 무릎을 꿇는다.

변학도 드디어 니놈들이 걸려들었구나. 남원관아가 그렇게 호락호락
한 줄 알았더냐? 근자 나를 비방하는 벽보가 나돌아 괴이 여겼
더니만 니놈들이 본색을 드러냈구나. 포건적, 니놈들의 소문은
내가 익히 들어오던 터라 차일피일 니놈들이 나타나기만 기다
렸다. 이 변학도를 어찌 보고 감히 난을 피우느냐? 니놈이 부임
이래 공들여 쌓은 저수지를 허물고 그것도 모자라 관아를 습격
하고자 했겠다. 내 반도의 최후가 어떤 것인지 똑똑히 보여주
마. 저놈을 엄중 문초하여 나머지 잔당도 잡아들일 것이니 단
단히 포박하여 관아로 이송시켜라. 남원부 백성들은 들어라.
비록 지금은 이 본관을 욕할지 모르지만 세월이 지나면 본관의
깊은 뜻을 이해할 것이다. 무릇 관리는 눈앞의 명성에 급급해
백년지사를 그르치지 않는 법. 내 어떤 저항과 역경을 무릅쓰
고라도 저수지 완공을 보고 말 것이다. 본관의 뜻이 그러할진
대, 지금 뉘우치고 돌아서는 자는 그 정상을 참작하여 방면할
것이나 본관의 명을 어기고 부화뇌동하는 자는 저놈과 뜻을 같
이 하는 것으로 간주, 가차 없이 처단할 것이니 그리 알라. (사
이) 이 놈, 같이 반란을 꾸민 자들이 누구냐? 빨리 대라.

이방 사또, 화급한 전갈이라면서 한양에서 이 편지가 왔습니다.

변학도 (편지를 읽으며) 이몽룡이 어사가 되어 내려온다. 이거 일이 재미있게 돌아가는구만.

15. 춘향의 꿈

춘향은 옥에서 꿈을 꾼다.

용 한 마리가 이리 저리 돌아다니며 촛불을 먹는다.

나비 떼들이 날아오르다 용에게 잡혀 먹는다.

다른 용 한 마리가 같이 나비 떼를 잡아먹다가 서로 다투어 싸운다.

서로 싸우다 서로의 꼬리를 물고 빙빙 돈다.

춘향이 꿈에서 깬다.

기남은 끌려 들어와 옥방에 갇힌다.

기남　물. 물을… 좀

월매　사령 냉수 한 그릇 주소.

춘향, 상처 때문에 다시 혼절한다.

월매　우리 춘향 살려내소. 우리 춘향 살려내소. 춘향아 다 이 애미의
　　　　잘못이다. 일어나라. 일어나라. 사령 양반 우리 춘향이 좀 살려
　　　　주소. 내 딸 춘향아, 하나밖에 없는 내 딸 춘향아 행여나 상할까
　　　　손 한 번 댄 적 없는데, 니 몰골이 이게 무엇이냐? 니가 이 꼴인
　　　　데 니 서방은 죽었는지 살았는지 소식 하나 없구나. 안 되겠다.
　　　　방자를 찾아 한양에 보내야겠다.

사령이 물을 들고 와 춘향에게 먹인다. 정신을 차리는 춘향.

기남 물, 물

춘향은 칼을 차고 힘겹게 움직여 물그릇을 기남에게 가져다 먹여
준다.

기남 고맙다. 괜찮니?
춘향 저는 괜찮지만… 저 때문에 명월이가
기남 명월이? (사이) 누굴 탓하겠니. 마음 쓰지 마라.
춘향 늘 마음 한 구석에 빚처럼 남아 있었어요. (사이) 사람들이 울면
 그냥 슬퍼서 그런 줄만 알았어요. 그리고 웃고 떠들면 사람들
 이 즐거울 거라고만 생각했어요. 그런데…
기남 그런데?
춘향 그런데 이젠 조금 알 것 같기도 해요.
기남 뭘?
춘향 잘은 모르겠지만 사람들의 마음 말이에요.
기남 사람의 마음. 몸이 괴로우면 다짐도 약속도 다 지워버리는 그
 간사한 마음! 내 마음도 간사해져 언제 이놈의 주둥일 나불거
 릴까봐 두렵다.
춘향 두려워요?
기남 …
춘향 꿈에 시커먼 물속에 빠졌는데, 끝도 없이 떨어지기만 했어요.
기남 살아 있어서 두려운 걸 거야. 죽고 나면 보도 듣도 못하는데,

177

느낌이 없는데, 무엇이 두렵고 무엇이 무섭겠니? 태어나기 전으로 돌아가는 거겠지. 너는 태어나기 전이 기억나? 왜 우리는 낳기 전보다 죽음 뒤를 더 생각하는 것일까? 같은 것일 텐데…

춘향 (사이) 소원이 있어요.

기남 소원?

춘향 오라버니라고 부르고 싶어요. 기남 오라… 버… 니.

기남 오라버니…

춘향 미안해요. 그저 술주정뱅인 줄만 알았어요.

기남 미안하다고? 그 말은 내가 하려고 했는데, 그 말마저 뺏어가는구나. (사이, 기어들어가는 소리) 몽룡이라고 했나?

춘향 네. 죽기 전에 얼굴이나 한 번 볼 수 있을지…

기남 …

춘향 마지막으로 손이라도 한번 잡아 볼 수 있다면…

기남 … (혼절한다)

춘향 기남 오라버니!

16. 돌아오는 몽룡

춘향과 처음 만났던 그네 터.

그는 그네 근처에서 춘향을 생각하며 회상에 잠겨 있다.

그네를 밀어도 보고 옥지환을 만져보기도 한다.

미리 보낸 수행이 몽룡에게 남원의 소식을 전한다.

수행 남원부사의 민폐가 이루 형언할 수 없는 지경입니다. 춘향이도
 하옥되었다고 합니다.

몽룡 춘향이 하옥돼? 나는 춘향의 일을 알아볼 터이니 너는 착복과
 세금포탈건에 대한 구체적인 증거를 수집해라. 암행에 유의하
 고…

수행 알겠습니다.

수행이 떠나고 땅꾼이 다가온다.

땅꾼 (다가오는 땅꾼의 노랫소리)
 허망하고 허망하다 이내 인생 허망하다
 일락서산 해지듯이 해지듯이 나의 인생 짧았도다
 님 가신 곳 그 어딘가 내 있는 곳 그 어디메뇨
 열녀 춘향 옥중수절 죽어지면 허사로고
 허망하다 허망하다 우리 인생 허망하다.

몽룡 여보시오 노인장. 그 어인 허망歌요?

땅꾼 어쩌겠소 노래라도 불러야지. 젊은이도 잠깐이니 내 노래를 원망 마시오.

몽룡 그건 그렇고 옥중 춘향 수절이라니? 춘향이 사또 수청 들어 호의호식한다던데.

땅꾼 당신이 누구신가 필시 남원 사람은 아니구만 그래. 춘향이 사정 모르는 거 보니.

몽룡 거 사연이 기구한 듯한데, 귀동냥이나 좀 합시다.

땅꾼 귀동냥하려거든 딴 데 가서 하시오. 나는 죽기 싫소이다.

몽룡 인심 한번 야박하구려 노인장.

땅꾼 남원 땅에서 인심 찾을 생각 하지도 마시오 젊은 양반.

몽룡 얼마면 되겠소?

땅꾼 만금을 준다고 해도 말 못하오. 돈보다야 목숨이 귀하지.

몽룡 인생지사 허망한데, 무에 그리 두렵소.

땅꾼 아 글쎄 안 된다니까? 젊은 사람이 귀가 먹었나?

몽룡 들어 좀 봅시다.

땅꾼 귀만 달린 귀신이 있어서… (막대기로 풀섶을 헤치며) 세상이 흉흉하니 뱀도 사람을 피하는구만. 내원.

몽룡 귀신이라뇨?

땅꾼 사또가 풀어 놓은 귀신. 여럿 다쳤지.

몽룡 사또가 귀신대장이나 되요?

땅꾼 귀신대장. 그거 말 되네. (풀섶에서 나오며) 열 냥만 내시오. 춘향과 사또 그리고 그보다 더한 얘기도 해주리다.

몽룡 열 냥 받으면 죽어도 좋단 말이요? 닷 냥에 합시다.

땅꾼 열 냥에 합시다.

몽룡 닷 냥.

땅꾼 열 냥.

몽룡 닷 냥.

땅꾼 열 냥.

몽룡 그럼 일곱 냥에 합시다.

땅꾼 뱀이 저쪽에 더 많았지 아마.

몽룡 좋소이다. 열 냥. (주머니를 뒤지나 돈이 없다. 마패가 떨어진다)

땅꾼 아니 당신!

몽룡 노인장 못 본 것으로 하시오, 만약에 비밀을 누설하는 날이면, 그날로 노인장은 저승 행이요.

땅꾼 (어사를 가만히 쳐다보다가) 그러고 보니 혹시?

몽룡 왜 그러시오?

땅꾼 혹시 저 풀섶에서 바지춤 쥐어 잡고 나오던

몽룡 …

땅꾼 구관자제 이몽룡! 백사 고아 드시려다 춘향이와 생이별한! 내 어디서 많이 봤다 했지. 어사 되어 돌아왔구만.

몽룡 어사라니? 노인장 입 조심하시오.

땅꾼 이 주둥이. 늙어지면 주둥이가 지 맘대로 움직여서… 그런데 행색이.

몽룡 비렁뱅이라 이 말이요?

땅꾼 거지도 상거지요.

몽룡 행색 얘기는 집어 치우고 춘향이 사연 좀 들려주시오. 내 춘향을 보기 위해 천리를 멀다하고 달려 왔소이다.

땅꾼 그 고생을 말해 무엇에 쓰것소. 이 달 보름에 사또가 처형한다고 하는데, 자세한 것은 내 잘 모르겠소이다. 가만있자 그러니까 (손가락으로 육갑을 한다) 내일모레 글피…

몽룡 사흘 후에!

땅꾼 어사 시간이 없소 냅다 춘향이한테 뛰어 가야 하겠소이다.

몽룡 이 노인장이 정말 살고 싶지 않은 모양이요.

땅꾼 쉬 누가 오는가 보오.

방자 걸어온다. 한양으로 춘향의 편지를 가져가고 있다. 몽룡은 방자임을 알아보고 등을 돌리고 있다.

방자 (앉으며) 좀 쉬어 가야 쓰것네. (한숨) 가긴 가야하는데, 단숨에 갈 수는 없나? (코에다 침을 바르고 눈을 감고 주문을 외우듯) 엎어져 코가 깨져도 좋으니 제발 눈앞에만 있다오. 하나, 둘, 짠! 한양이냐? 한양이냐? 한양이다. 짠! (눈을 뜬다) 왔다 언제 가냐?

땅꾼 여보게 한양 가나?

방자 담배 있으면 한대 주슈.

땅꾼 한양 가냐니까 담배는. 너는 애비 애미도 없냐?

방자 숨을 돌려야 삼천포를 가든지, 한양을 가든지, 금강산을 가든지 할 거 아니요.

땅꾼 이런 잡것! 조동아리만 살아서. 옜다 담배는 없고 (뱀을 꺼내 주면서) 이거나 먹어라.

방자 아이쿠 이 할아범이 누구 총각귀신 만들려고 작정을 했나. 간

떨어지는 줄 알았네. 한양 가요. 한양 가. 내 원 참.

몽룡 이 애야, 한양은 왜 가니?

방자 어쭈 이 애라니? 불알 밑에 솜털도 안나 보이는 놈이 이 애라니?

몽룡 그놈 입 한번 걸지구나.

방자 이놈 저놈 하지 마 쌍놈아. 양반이면 다 양반이야? 와 열 받네, 너 이리 좀 와봐. 한판 붙자.

땅꾼 아 이 사람아 말조심해 저분은.

방자 저분이라니?

땅꾼 어허 그러니까 저분은?

방자 저분 좋아하네 꼴 보니 패가망신한 양반이네. 개다리소반만도 못한 양반.

땅꾼 일 났네. 일 났어 (방자의 입을 틀어막으며) 젊은이 참아 참으라고.

몽룡 싸가지 없는 것을 보니 니놈이 필시 방자렸다.

방자 저게 귀신인가? 그래, 나 방자님이다. 니놈이 양반인지 개차반 인지 모르겠지만 어디다 대고 반말이야.

땅꾼 아 이 사람아 저분이 구관 자제 이몽룡이시다.

방자 뭐요? 몽룡이! 그 자식이 남원엔 왜 왔어? (방자는 얼굴을 보려고 몽룡에게 다가간다)

몽룡 (싸대기를 갈기며) 예끼 이놈아.

방자 아이쿠 도련님 이제 오시면 어쩌요? 춘양이가 죽을 판인디. 요 몰골이 뭐요? 한양 가도 공칠 뻔했네.

몽룡 그래 한양에는 왜 가느냐?

방자 (편지를 꺼내며) 서방님이 일절 소식 하나 없으니 맴 편히 죽기 나 하겠소? 이게 춘향이 편지니까 읽든지 말든지 도련님 맴 꼴

리는 대로 하시오. 춘향이 형장 옥방에 갇혀 오늘 내일 하요.

몽룡은 편지를 읽어 본다.

몽룡 춘향아, 이 못난 서방을 용서해라.

방자 호색하다 패색이 되어 부렀소 도련님.

몽룡 너랑 농칠 시간 없다. 일이 이리된 마당에 춘향이 얼굴이나 한
번 보러 가자. 방자야 앞장서라. 어서.

땅꾼 어어어.

몽룡 (눈을 부라리며) 어라니?

땅꾼 어 어 얼른 가시게.

방자와 몽룡은 옥방을 향한다.

17. 만남 (옥방)

월매 춘향아. 니가 이 애미보다 먼저 죽을 작정이냐?

춘향 혹시라도 저 죽고 서방님 오시거든 말이나 잘 해주세요.

월매 열녀 났네. 열녀 났어. 서방, 서방. 그 서방이 밥을 주니 떡을
주니? 천하에 불효가 지 애미보다 먼저 북망산 가는 건데, 그래
도 서방 서방이야? 내 이럴 줄 알았으면 저기 있는 기남이한테
보내는 건데…

춘향 이젠 어쩔 수 없어요. 극락 가게 나 죽거든 백공산 선원사에 시
주나 잘해 주세요.

월매 내가 왜? 못한다. 애미 가슴에 못 박고 죽는 년 뭐가 좋아 극락
장생 빌어.

기남 월매, 시간 나거든 이놈의 명복도 함께 빌어주소. 돈 드는 일
아니니. 아니면 지나가다 당나무 밑에 돌이나 하나 던져주오.

월매 향단아.

향단은 싸온 죽을 춘향에게 들이 민다.

향단 아씨 좀 드세요. 물만 드시니 이년 보기도.

춘향 이미 늦었다. 어머니, 이 몸 나가도 오래 못 사니 그냥 두세요.
저 죽고 어머니 문전걸식하는 걸 생각하면.

월매 니년이 바라던 거 아니냐? 그걸 아는 년이…

춘향 어머니, 정말 왜 이러세요? 마음 편히 죽게 내 버려둬요. 제발 네?

이때 방자와 몽룡이 들어온다.

춘향 (이몽룡을 발견하고 기어 들어가는 소리로) 서방님!

월매 또 그놈의 헛소리, 듣기도 싫다. 니 서방은 이미 물 건너갔다니까.

몽룡 춘향아.

춘향 …

몽룡 장모.

월매 장모라니. 나는 사위 둔 적 없소.

몽룡 벌써 나를 잊었소. 춘향아 나다.

월매 (뒤를 돌아보며) 이게 누구요?

몽룡 나요. 당신 사위 이몽룡.

춘향 서방님.

몽룡 (춘향의 손을 잡고) 니 몰골이 이게 무엇이냐?

춘향 서방님. 절 받으세요. (춘향은 힘겹게 일어라 절을 한다)

월매 서방님? 니년이 기다리던 서방 좀 봐라.

몽룡 내 잘못했다. 용서해 다오.

춘향 이제 저는 죽어도 여한이 없습니다.

몽룡 춘향아 살아 있었구나. 내 너를 잊은 적이 없다.

춘향 서방님을 뵙고 싶었습니다. 뵙기만을 간절히 빌었습니다.

춘향, 오줌을 싸고 만다.

향단 아씨!

춘향 시원해요. 서방님 만나려고 물만 먹혔나 봐요.

몽룡 (고개를 떨구고 두 손으로 얼굴을 가리고 말을 못한다. 고함을 친다)
으 으 으.

춘향 향단아, 내 죽을 것이니 집에 가 이년 수의 가져와라. 어서 가
서 광한루에서 서방님 만날 때 입던 홍상청의 내다 곱게 빨아
가져오너라.

향단 여보 문간 사령 여기 짚 좀 갈아 줘요.

몽룡 춘향아 조금만 기다려라. 방자야 너는 즉시 사또한테 가서 한
양 이한림 대감 자제 이몽룡이 곧 찾아뵙겠다고 일러라.

방자, 일어나 나간다.

월매 경사 났네. 경사 났어. 가서 곤장이나 안 맞으면 다행이지. 향
단아 너는 가서 춘향이가 사또 수청 든다고 일러라.

춘향 어머니!

월매 어서.

춘향 어머니 그리 마세요. 서방님 집에 데려다 곱게 단장시키고 따
뜻한 밥 먹여 이년 죽고 나면 시신이나 거둬 가게 하소. 내 좋
아 만난 님이고 이년이 자초한 일이에요.

18. 어사와 사또

몽룡은 사또를 찾아간다.

몽룡 (큰 절을 올리며) 이한림 대감의 자식 된 도리부터 지키겠습니다. 그간 두루 무고하게 지내신지요? 소문에 노고가 많으시다고요?

변학도 노고는? 그래, 동부승지께서도 잘 지내시는가?

몽룡 (좌정하며) 남원부사 시절을 그리워하십니다. 아버님과 동문수학하셨다지요?

변학도 자네가 태어나기 전에 한양에서 같이 공부했지. 호방하시고 뜻이 깊으신 분이야. 내려온다고 수고가 많았으니 오늘은 술 한 잔 하고 편히 쉬게나. 자네 온다는 전갈 받고 술상 받아두었네.

몽룡 (마패를 술상 위에 올려놓는다)

변학도 (태연한 척) 아니 이것이 무엇인가? 자네가 그럼? 이거 축하하네. 어서 본관의 축하주 한잔 받게나. 자. 아니지 한잔 받으시죠 어사!

몽룡 (술잔을 물린다)

변학도 아! 공무수행 중이시라.

몽룡 그렇소 내 공무 수행해야겠소. 사또 내 어사출도 하리까?

변학도 아니 어사, 그게 무슨 해괴한 소리요?

몽룡 해괴한 소리 나게 한 장본인이 사또가 아니오이까?

변학도 내 뭘 어쨌다고 이러는가?

몽룡 (큰소리로) 저는 지금 어사로 이야기하고 있소이다. 어사에 대한 예의를 지키시오.

변학도 내 자네 앞에 무릎이라도 꿇어야 한단 말인가? 도대체 왜 이러는가?

몽룡 정말 이러시기요? 사또를 불경죄로 엄단하리까?

변학도 알았네. 알았소이다. 어사 그런데 도대체 무슨 죄목으로 나를 단죄하려 하시오?

몽룡 자술하시오.

변학도 자술이라니! 자네가 비록 어사이기는 하나 생사람에게 누명을 씌울 수는 없지 않은가?

몽룡 누명. 내 그럼 소상히 일러 주리까?

변학도 일부 시정잡배들이 나를 시기하여 하는 소리를 듣고 그러는가 본데, 난 결백하오.

몽룡 사또 입에서 결백이라는 말이 나오시오. 좋소이다. 내 소상히 일러 주리다. 무고한 춘향을 위력겁탈 하려한 죄. 10도도 아닌 30도의 곤장을 쳐 형을 남용한 죄. 부역면제 대가로 수뢰한 죄. 내 더 일러 주리까?

변학도 어허 이런 이런 변고가… 사람 잡지 마시오 어사. 이건 횡포외다. 횡포.

몽룡 횡포를 부린 것은 사또이올시다. 군포 수납 시 착복한 죄. 저수지 건설을 명목으로 거둬들인 각종 잡세의 포탈. 고문빙자 치사한 죄. 이런 죄만으로도 사또는 봉고 파직, 영위서용, 그리고 폐위서인의 형은 물론 장형 100도의 형을 받아야 하오. 내 어

사출도 하오리까?

변학도 출도 하시오. 나도 앉아서 당하지만 않을 것이외다.

몽룡 자백하고 주상전하와 백성들에게 용서를 빌어도 모자랄 판인데, 가만히 있지 않겠다니? 상소라도 올리시겠소?

변학도 상소가 문제요. 내 상소보다 더 한 것도 할 수 있소이다. 내 좋게 타이를 때 술이나 한잔 하고 가시오.

몽룡 상소보다 더한 것이라니, 모반이라도 꾸미시겠다는 얘기오니까?

변학도 어허 어사! 모반이라니? 누명을 씌우는 것도 모자라 이제는 본관을 대역죄인 만들 작정이오? 다치기 전에 돌아가시오.

몽룡 돌아가라니? 부사는 나에게 명할 자격이 없소이다. 비록 부사가 부친과 동문수학한 사이라고는 하나 내 사사로이 대사를 그르칠 사람이 아니올시다.

변학도 그러시오. 그렇다면 지체 말고 어서 출도하게. 어사출도 하라구. 춘향이 때문이라면.

몽룡 춘향이 때문이라니? 이것은 춘향이에 국한된 문제가 아니외다.

변학도 그럼 이 몸도 모르게 출도하면 될 일, 이리 나를 찾아 온 저의가 무엇이요? 어사.

몽룡 처벌이 능사는 아니지 않소.

변학도 그렇소? 춘향이 때문이 아니시라? 그렇다면 춘향이는 나를 주시오. 그럼 본관 자술은 물론 봉고파직의 처벌을 달게 받으리다.

몽룡 사또!

변학도 내 봉고파직이 되는 한이 있어도 춘향이만은 내 줄 수 없소이다. 지금까지 춘향이 살아 있는 것이 누구 덕인데…

몽룡 그게 무슨 말이요?

변학도 알면서 왜 묻소?

몽룡 곤장을 때리고 옥에 가두는 것이 사또의 덕이요. 사또는 어찌 춘향이 나와 통정한 사이란 것을 알면서도 수청을 요구하셨소이까? 그것이 배필이 있는, 동문수학한 동학의 자제에게 할 짓이란 말이오?

변학도 수청거부는 위법이고 춘향이 관기로 기안에 올라 있는 계집인데, 수청을 거부한다는 것이 말이나 되오. 이는 마치 주상전하의 수발을 아니 들겠다는 말과 같지 않소? 어사, 헛걸음 하셨소이다.

몽룡 헛걸음! 그럼 사또 대부인을 주상전하가 원하시면 수청을 들이겠소?

변학도 이런 망발이 있나? 그럼 어사는 노비들이 항명해도 눈감아 주란 말이오? (잘린 상투를 보여주며) 어사는 어사 부친이 이런 꼴을 당해도 좋다는 말이오? 내 춘향이 대신 들인 계집에게 이 지경이 되었소. 그런데도 춘향이 수청 거부하는 것을 그냥 두란 말인가? 그뿐인 줄 아는가? 내 이 다리. 지금도 앉아 있기조차 힘드오이다.

몽룡 사또가 억지를 부리시어 생긴 일 아니오니까? 어찌 치민을 하였기에 그런 꼴을 당하셨소이까? 지방관으로 창피하지도 않으시오?

변학도 말씀을 삼가하시오. 어사.

몽룡 춘향을 위력겁탈하려 한 것은 차치하고라도 형을 남용한 죄과와 극악무도한 고문으로 억지 자백을 강요한 죄는 용서받기 힘

들 것이외다.

변학도 그럼 모반대역하는 자들이 들끓는데도 보고만 있으란 말이요? 남원부사인 이 변학도가!

몽룡 그것은 사또가 부덕한 소치외다. 부덕한 사또가 위력으로 치민하는 까닭이외다. 얼마나 착복했소이까? 사또는 팽형감이오. 끓는 가마솥에 들어가서 후회하지 말고 자인하시오. 내 주상전하께 아뢰어 극형은 면해 주리다.

변학도 어사출도 하시오.

몽룡 좋소. 사또가 정히 개전의 뜻을 내비치지 않는다면, 여봐라. 밖에…

변학도 출도하기 전에 어사출도하면 어사는 물론 동부승지인 어사 부친도 살아남기 힘들다는 것만 알아 두시오.

몽룡 (놀라며) 지금 무어라고 했소이까? 다시 한번 말해 보시오.

변학도 동부승지도 살아남기 힘들다고 했소이다.

몽룡 부친이 뭘 어쨌다는 것이오?

변학도 아버님 죽일 생각 아니면 돌아가게나. 내 지금까지 이 수모를 참은 것도 다 동부승지를 생각해서니까.

몽룡 아버님을 생각해서라고?

변학도 그 돈이 다 어디로 갔는데, 이 변학도만 당할 순 없지.

몽룡 돈이라니!

변학도 (편지를 보여주며) 저수지 공사를 시작한 것도 동부승지인 걸 자네는 벌써 잊었나? 나도 이 짓을 하고 싶어 하는 줄 아는가?

몽룡 (편지를 읽으며) 아니야. 아버님이 무엇 때문에?

변학도 동부승지가 원래 뜻이 깊은 분이 아닌가? 왜 몰랐나?

몽룡 (오열하며) 왜? 아버지가 왜? 무엇 때문에?

변학도 그나마 춘향이 목숨 붙어 있는 것도 다 내 덕인 줄 알라고 하지 않았나? 춘향이 살려 두고 있다고 어찌 노발대발하셨는지 자네는 알기나 하는가?

몽룡 (술상을 뒤집어엎으며) 아니야. 이럴 수는 없어!

변학도 그러게 내 뭐라고 하던가? 돌아가라고 하지 않았나.

몽룡 아니야, 아니야, 아버님은 그런 분이 아니란 말이야. 다 당신이 꾸민 일이지. 왜 아버지가 춘향이를?

변학도 동부승지가 극형에 처해 빨리 처단하라는 것을 내 춘향의 미모와 재주를 아껴, 자네 잊고 마음 돌리면 목숨만은 살려주려고 한 것이네.

몽룡 (변학도의 멱살을 잡고) 아니야, 아니야, 믿을 수 없어. 다 꾸민 일이라고 말해. 제발. 내가 온다니까 당신이 꾸민 일이라고 말해 주세요.

변학도 (손을 뿌리치며) 춘향이나 살리고 돌아가게. 그 때문에 온 것 아닌가? 동부승지가 본관이 남원에 부임하기 전에 직접 찾아와 춘향이를…

몽룡 그만해요. 그만해요. 그만 (사이, 자리를 일어나며 밖으로 나가려 한다)

변학도 춘향이 죽일 작정인가?

몽룡 (마음을 다 잡으며) 내 한양으로 올라가겠소이다.

변학도 올라가서 뭘 어쩌게?

몽룡 올라가겠소. 올라가서 아버님 입으로 직접 들어야겠소.

변학도 그걸 확인해서 누구에게 득이 된다고, 아버지를 죽이기라도 하

겠다는 건가?

몽룡　(주저앉으며) 그럼 나보고 어쩌란 말입니까? 말 좀 해 보세요. 왜 당신도 아닌 아버지가? 아버지가 왜?

변학도　(준비해둔 종이와 필묵을 내어 주며) 각서 쓰게. 다시는 춘향과 만나지 않겠다는 각서를 쓰고 남원 땅에는 다시는 얼씬도 말게. 동부승지도 그걸 바랄 것이네. 그게 춘향이 살리는 길이고. 아니면, 자네 아버지를 잡아 목을 치든지, 춘향이를 죽이든지. 왜 못하겠나? 자네는 아직도 멀었어. 한 수 배웠다고 생각하게나.

몽룡　한 수!

변학도　(붓을 몽룡의 손에 쥐어 주며) 조선 제일 문사답게 역사에 길이 남을 각서 하나 써 주게. 뭐 하나? 각서 쓰라니까. 아, 생각할 시간이 필요하겠네! 좋네, 사흘 후면 춘향이 죽으니 그때까지 잘 생각해 보게나.

19. 몽룡의 선택

춘향과 만나던 그네 터.

몽룡 각서를 써야만 되는 건가? 그것도 구역질나는 세상을 그냥 보고
만 있겠다는 각서를! 이 치욕과 울분을 잠재우고 어떻게? 각서
를 쓰면 춘향과는 영영 이별! 그게 아니면? 아버지를, 나를 낳고
길러주신 아버지를… 왜 아버지가? 그 누구도 아닌 아버님이
왜? 그 인자하고 근엄하던 두 눈을 빌어 자식을 감시했단 말인
가? 군자의 도리를 논하던 그 입으로 아들의 정인을 제거하라
교사하고, 수신의 도를 시행하던 그 몸뚱이론 부정과 축재를 일
삼으셨단 말인가? 왜? 그 더러운 피를 이어가고자 나를 낳고 입
신양명을 기원했단 말인가? 그것이 사대부의 위엄이고 풍류란
말인가? 아버님 이런 것입니까? 나라의 녹을 먹는 것이 이런 것
입니까? 나라의 녹을 먹는 것이… (자기의 손을 쳐다보며) 이 저
주받은 손으로 아버지의 목을 조이라고? 부모를 위하는 길이 나
라를 배반하는 길이 되고, 나라를 위하는 일이 아비를 매장시키
는 일이 된단 말인가? 효를 따르자니 나라의 기강이 무너지고,
충을 따르자니 강상의 도가 무너지는 구나. 왜 이런 때 모든 것
이 뒤죽박죽이 되어야 한단 말인가? 내 사람과의 약속을 져 버
리는 무뢰한이 되어야 한단 말인가? 아버지, 당신을 위해서 이
몸은 모리배가 되어야 합니까? 쥐새끼처럼 눈치나 보다가 간신

배의 비위를 맞추고 그 아부의 대가로 받은 녹으로 당신의 더러운 피를 이어 가야합니까? 그것이 가문의 혈통이란 것입니까? 그것이 어머니의 가랑이 사이로 머리를 내밀 때 부여받은 이놈의 운명이란 것입니까? 구역질나는 위엄으로 가장한 당신 같은 사람의 횡포에 견디다 못해 문전걸식하는 사람들의 고혈을 짜내야 합니까? 그것이 어사가 할 일이란 말입니까? (돌변하며) 타협해라 타협해. 요순시절에도 거지는 있지 않았냐 말이다. 간사해져라. 이것은 시작에 불과하단 말이다. 간사하게 타협해라. 니가 무엇 때문에 괴로워하느냐? 너는 이미 저주받은 놈. 청렴이니 다짐이니 약속이니 하는 것은 고랑에다 처박고 잔인하게 비겁한 핏줄을 잇게 해. 답을 줘라. 내 어떻게 해야 한단 말이냐? (오열하며 고개를 쳐 박고) 대학의 도를 새겨두던 이 머리통아 대답을 해봐. (얼굴을 가리며 주저앉으며) 어차피 각서를 쓰든 출도를 하든 춘향은 살아야 할 몸. 내 각서를 쓰마. 영 볼 수는 없지만 춘향이 살 수만 있다면. 그런데 왜 이리 망설여지는 것일까? 구름아 햇빛을 가려다오. 이놈의 얼굴을 들기도 부끄러우니, 이놈의 얼굴을 누가 알아볼까 두려우니 가려다오 어서! 구름아. 나는 더 이상 세상을 바로 볼 수 없으니 어서! 세상의 구석을 찾아 헤매리라. 빛 하나 들지 않는 곳을 찾아 신발이 닳고 발이 짓물러 온몸이 만신창이가 되고 이놈의 육신이 구더기 밥이 될 때까지 이 더러운 업보를 달게 받겠다. 어서 나를 데려 가다오. 어서…

20. 저수지 완공식

완공식을 축하하는 반주가 요란한 가운데 변학도가 가마를 타고 행
차한다.
사람들이 고개를 숙이고 넙죽 엎드려 사또를 맞이한다. 기남은 그러
나 고개를 들고 있다.
춘향은 모든 것을 체념한 듯 고개를 숙이고 있다. 변 사또의 선정비
를 덮고 있던 천이 벗겨진다. 변학도 자기의 선정비 앞에 선다.

변학도 본관 남원부사 변학도는 우선 공사의 완성이 있기까지 몸을 아
끼지 않은 남원부 백성들과 관속들의 노고에 깊은 치하를 보내
는 바이오. 구관 이한림 대감이 농자천하지대본의 큰 뜻을 실
현키 위해 착수한 저수지 공사를 오늘에야 완공을 보게 되니
이 남원부사 기쁘기 한량없소. 일부 소인배의 시기에 찬 방해
가 없었던 것은 아니지만 저수지의 완공으로 이제 남원 땅은
그 어떤 가뭄에도 견딜 수 있는 수원을 확보하게 되었소. 다시
한번 그간의 노고에 치하하는 바이오. 오늘을 축하하는 뜻에서
본관은 (춘향을 가리키며) 끝까지 수절한 춘향을 방면하고자 하
오. 춘향을 방면함은 본관이 사사로이 춘향을 겁탈하려 한다는
항간의 소문을 불식시키기 위함은 물론이려니와 춘향으로 일
부종사의 귀감을 삼으려함이오. 여봐라. 춘향을 풀고 열녀비를
제막하여라.

이 방　춘향을 풀고 열녀비를 제막하라는 명이다.

춘향은 풀리고 열녀비를 덮고 있던 천이 벗겨진다.

월 매　아이고 사또 고맙소. 내 은혜는 평생 잊지 않으리다.

기 남　사또. 니놈이 병 주고 약주고 다 하는구나! 벼락을 맞을 놈. 이
　　　　놈과 공모한 역적이라고 몰더니 열녀비라니?

변학도　반도는 입을 닥쳐라.

기 남　더 이상 죄 없는 육신을 괴롭히지 말고 죽여다오. 무슨 꼴을 보
　　　　려고 나를 아직 살려두느냐?

변학도　니놈 저승 간다기에 새 옷 입혀놨더니 죽고 싶어 안달이 난 모
　　　　양이구나. 기다려라. 여봐라. 시끄러우니 저놈의 입을 막아라.

변학도는 춘향에게 다가간다.

변학도　춘향아 기쁘지 아니 하냐? 너와 내 인연이 막역하여 비록 백년
　　　　기약은 이루지 못했을망정 너는 열녀 되고 나는 선군 되어 맺
　　　　어지니 내 너의 수청을 받는 것보다 백배는 기쁘구나! (나란히
　　　　서 있는 열녀비와 선정비를 가리키며) 저길 보아라. 얼마나 보기
　　　　좋으냐?

춘향　죽여주소. 나는 열녀 싫소.

월매　춘향아 !

변학도　열녀가 싫어?

춘향　열녀비는 뽑아다가 석수장이나 주시오.

월매　사또 춘향이 부아가 나서 하는 소리이니 귀담아 듣지 마소.

변학도　부아! 열녀는 니가 바라던 바가 아니었느냐? 허허. 그래, 님은 다녀갔느냐?

월매　다녀가긴 다녀갔지. 거지 중에 상거지가 다녀간들 무슨 소용이 있겠소.

변학도　그런데 왜 아니 보이지? 다시 온다더냐?

춘향　다시 올 것이오.

월매　오긴 어딜 와? 사람 이 지경 만들어 놓고 구걸이나 안 오면 다 행이지.

변학도　다시 온다고? 과연 열녀는 열녀구나! 그래 내 열녀 소원 들어줄 테니 말해 보아라.

춘향　소원 같은 거 없소이다.

변학도　정녕 없느냐? 내 다 들어주마.

춘향　소원을 들어 주려거든 저기 있는 명월이 오라버니 소원이나 들 어 주소.

변학도　저놈이 죽는다는 말밖에 더 하겠느냐? (기남에게, 말하게 입을 터주며) 그래, 니놈 소원이 무엇이냐?

기 남　없다.

춘향　오라버니!

기 남　빨리 죽어 명월이나 만나고 싶다.

춘향　오라버니!

기 남　너라도 살게 되었으니 그 중 다행이 아니냐. 나는 이제 미련 없다.

이때 이방이 와서 변학도에게 귓속말로 기남의 꼭두극을 보자고
한다.

변학도 그래, 그것도 좋지. 본디 니놈이 광대이니 춘향이 열녀 되어 기
쁜 날 가만히 있을 수 있느냐? 내 니놈 한판 놀다갈 기회는 주
마.

기 남 한판 놀다 가라구!

이 방 한판 놀아 액땜이나 하고 가게나.

기 남 (사이) 광대가 한판 놀다 죽는 것보다 더한 기쁨이 어디 있겠소.
내 한판 놀리다.

포졸들은 기남을 풀어준다.
기남은 인형을 손에 끼우고 꼭두극을 한판 벌인다.
사설은 복면 쓴 기남이, 남편과 마누라는 인형이 한다.

기 남 장단 좀 치시오. (삼베로 된 복면을 쓴다)

사 설 얼어붙은 겨울 한강하고도 양화진하고도 강물하고도 얼음판하
고도 위에서 광대 부부가 춤을 추고 있었것다. 물론 여그처럼
귀경꾼들도 많았것다.

마누라 여보 남편 어따 추운데 춤 한판 때리자.

인형을 조정하여 춤을 추는 장면 연출.

남 편 아이고 마누라 힘들지 않는가? 조금 쉬었다 추지. 그러지?

마누라 어찌 당신은 지자 타령이요. 부실하니 갈아 치워야겠소 내가 지자 타령 한판 할 것이니 정신 챙기고 옹헤야나 잘 넣어주소. "오랜만에 양화진에 나와 보니 옹헤야 기생보지 옹헤야 할매보지

옹헤야 과부보지 옹헤야 월매보지 옹헤야 처녀보지

옹헤야 열녀보지 옹헤야 마마보지 옹헤야

잘도 한다 옹헤야 옹헤야 어쩔시구 옹헤야 잘도 한다 옹헤야

오랜만에 남원 땅에 내려오니 사또 자지 옹헤야

어사자지 옹헤야 홀아비자지 옹헤야 종놈자지 옹헤야

광대자지 옹헤야 아이고 졸려

(후렴반복)

남 편 아이고 마누라 지자 타령 한번만 더하면 경치겠소. 입구녕이 시궁창이구려.

마누라 시궁창 입구멍 막지 못해 한겨울에 마누라 고생을 이리 시키오.

남 편 그럼 내 돈 좀 받을까?

마누라 영감, 돈은 필요 없고 실컷 웃어나 주라 하시오.

남 편 마누라, 입만 나불댔더만 늘어진 이놈의 영감 잠지가 어디로 숨었는지 안 보이는구려. 춤이나 한판 질펀하게 추세. 귀경꾼들은 돈 안 받을것잉게 박수 박수 잊지 말고 웃기면 체통 염통 다 버리고 꼴까닥 넘어가게 웃어제끼시오. 자 박수를 치는데, 하나 둘 셋 자 들어간다. (장단에 맞추어 춤을 추는 인형)

마누라 어매 나 죽소 영감. 얼음이 꺼지오 여보 나 죽소. 나 좀 살려 주소 영감! (마누라 인형은 허우적거린다)

남 편 아이고 내 마누라 죽네 죽어 죽어. 여보 귀경꾼들 바지라도 벗
어 던지시오. (남편 광대인형은 울고불고 허둥지둥 야단이 났다)
정말이요. 내 마누라 좀 살려주소. 나는 헤엄을 못 치니 누가
좀 살려주소. (남편 광대인형이 손을 들어 눈물을 훔친다)

사 설 그 년놈들 겁나게 웃겨 버리는구나! (사람들 웃는다)

기남은 허둥지둥 대는 남편을 흉내 내며 제방 위로 뛰어 올라간다.

남편 야박하오. 야박하오. 나는 헤엄도 못 치는데, 그래도 나가 마누
라 구하러 가긴 가는데, 나도 가오. 잘들 계시오.

얼음 위를 걷는 남편의 흉내를 내다 기남은 몸을 던져 저수지에 몸
을 던진다.
사람들 한참 웃다가 멍하게 기남이 몸을 던진 곳을 쳐다본다. 울고
있는 춘향.
이때 비는 내리고 사람들 한참 동안 말이 없다.

소리 비다. 비가 온다!

변학도 저놈이 진짜 광대구만 (껄껄거리며 웃는다)

춘향 오라버니!

춘향은 기남이 몸을 던진 곳을 쳐다본다.

21. 輓歌

저수지 제방 위. 땅꾼은 죽은 명월이의 시신을 화장한 후 상자에 담
아 들고 있다. 그 상자 위에는 꽃신이 얹어져 있다.

땅꾼 (상자를 열어 뼈 가루를 물 위에 뿌리며)
오라빌 만나야지.
손가락 사이로 바람 새듯 너는 가는구나.
너의 남매 간 곳 물을 받아 남원 땅이 살아나겠지.
씨 뿌리고 애도 낳고 벼들은 자라겠지.
너는 다시 나거든 사람으로도 말고 소로도 말고 개로도 말고
다시 나거든 다시 다시 나거든
오라비 손잡고 너울너울 춤추는 물고기가 되든지.
꽃신 신고 바람 맞는 새가 되어라.
다시는, 다시는 사람으로 태어나지 말아라.

땅꾼은 가루를 다 뿌린 후 꽃신을 물 위에 던진다.

22. 추천사 (鞦韆詞)

춘향	향단아 밀어라. 울렁이는 이 가슴을 밀어 올려다오!
향단	배를 밀 듯이요?
춘향	그래.
향단	(그네를 밀며) 보이세요?
춘향	안 보여. 향단아 나를 밀어라.
향단	달 가 듯이요?
춘향	아니 구름 밀고 가는 바람같이.
향단	(더 세게 그네를 밀며) 이래도 안 보여요?
춘향	지금 내가 얼마만큼 올라갔니?
향단	동천 끝이요.
춘향	동천 끝?
향단	서천 끝이요.
춘향	서천 끝?
향단	무섭지 않으세요?
춘향	아니.

멀리서 죽장에 삿갓을 쓴 맨발의 몽룡이 이를 바라본다.

끝.

공연예술신서 · 72

김태웅 희곡집 6 | 아름다운 사람

초 판 1쇄 인쇄일 2019년 2월 15일
초 판 1쇄 발행일 2019년 2월 20일

지 은 이 김태웅
만 든 이 이정옥
만 든 곳 평민사
　　　　서울시 은평구 수색로 340 [202호]
　　　　전화: (02) 375-8571(代)
　　　　팩스: (02) 375-8573
　　　　http://blog.naver.com/pyung1976
　　　　이메일 pyung1976@naver.com

등록번호 제251-2015-000102호

 ISBN 978-89-7115-645-2 03600

 정 가 12,000원